奇幻卡通創作技法

機器人繪製

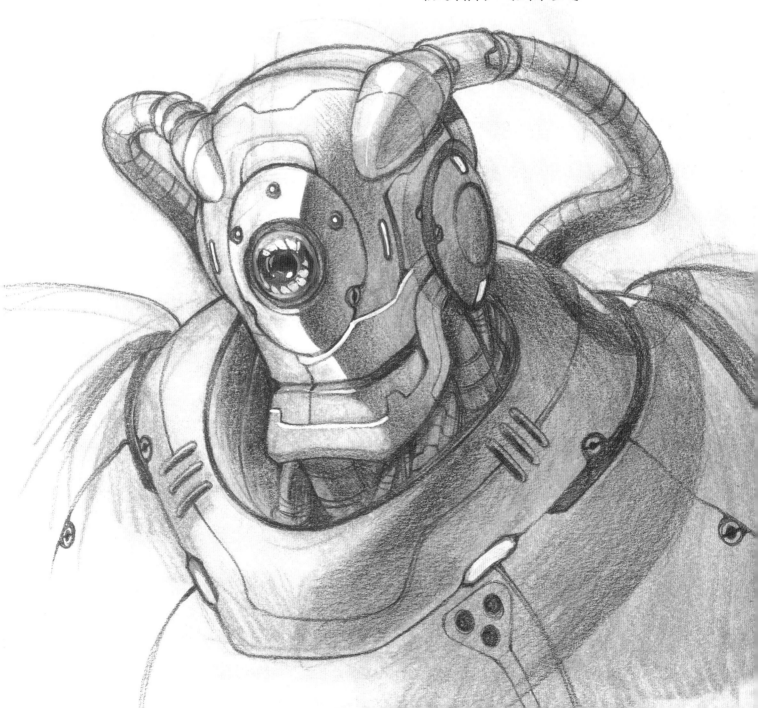

奇幻卡通創作技法
機器人繪製

基斯・湯普森 (Keith Thompson) / 編著
越嫣 / 譯

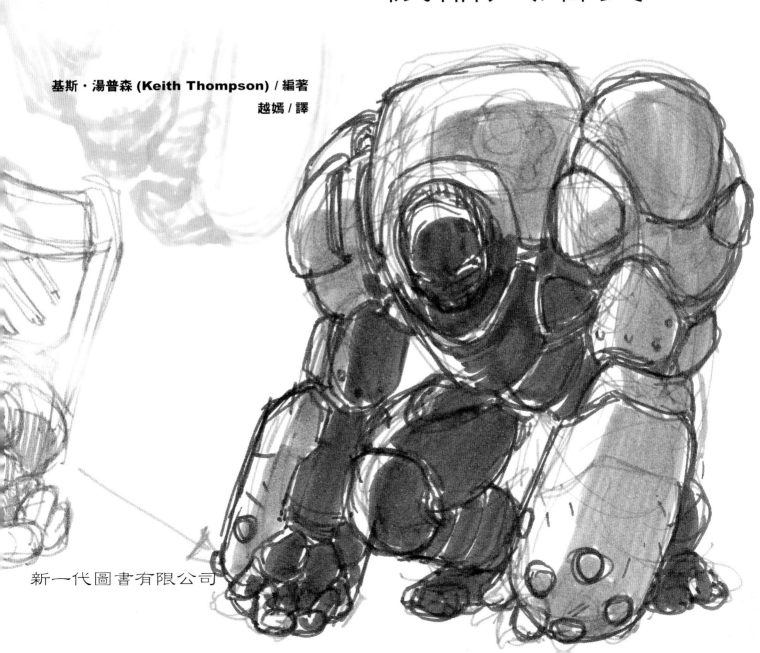

新一代圖書有限公司

國家圖書館出版品預行編目資料

奇幻卡通創作技法：機器人繪製 / 基斯·湯普森
(Keith Thompson)編著：越嫣譯. -- 新北市：
新一代圖書，2012. 02
　　面：公分
　　譯自：50 robots to draw and paint
　　ISBN 978-986-6142-18-5（平裝）

1. 漫畫　2. 動畫　3. 繪畫技法

947.41　　　　　　　　　　　100026351

奇幻卡通創作技法——機器人繪製

編　　著：基斯·湯普森 (Keith Thompson)
翻　　譯：越嫣
發 行 人：顏士傑
編輯顧問：林行健
資深顧問：陳寬祐
出 版 者：新一代圖書有限公司
　　　　　新北市中和區中正路906號3樓
　　　　　電話：(02)2226-3121
　　　　　傳真：(02)2226-3123
經 銷 商：北星文化事業有限公司
　　　　　新北市永和區中正路456號B1
　　　　　電話：(02)2922-9000
　　　　　傳真：(02)2922-9041

印　　刷：匯星印刷有限公司
郵政劃撥：50078231新一代圖書有限公司
定　　價：520元

目錄

1921 年，捷克名畫家與作家卡雷爾 恰佩克（karel capek）在其劇本《P.U.R》中將捷克斯洛伐克語中的 "Robata" （意為被奴役的勞工）稍作改動，創造了 "Robot" 一詞，即機器人的意思。當今時代，機器人日益滲透我們的生活，然而人們仍主要認為其只存在在科幻小說中。**這也是機器人的獨特奇異之處**：遊移在半真實和半想像之間。儘管機器人存在於真實生活中，但該詞總會使人立即想像到未來科技或者某種煉金術般的幻想產物。

本書涉材廣泛，無論是新學生手還是經驗豐富的藝術家，在探索其獨特的機器人創作方式過程中，都可以本書為參考借鑒。本書詳述了機器人創作基礎，為讀者提供了和可應用於大多數藝術的基本技巧和方法。

我所畫的機器人只是一小部分，還有很多藝術家以他們自己的理念和方法，創作出了不計其數的機器人作品。其中有些藝術家用傳統方式作畫，有些藝術家用數位方式作畫，還有一些藝術家，譬如我，會結合兩種方式。每個人的工具和手段各不相同，無論選擇哪一種，都可以繪製出形形色色的機器人。希望這本書對你有所啟發，就算簡單地拷貝這裡的內容也無所謂。

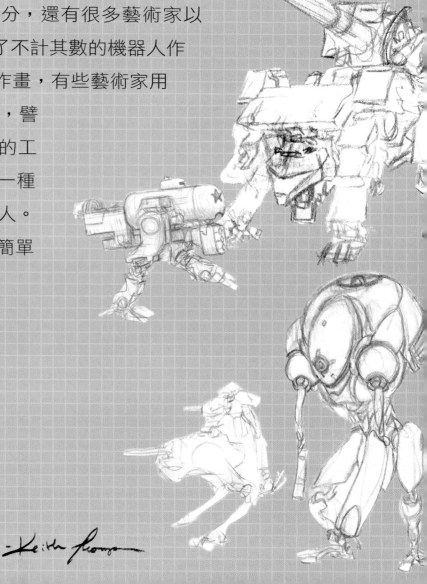

P.S. You may want to destroy all
your art when the robot uprising
occurs, as these insensitive
"mechanist" caricatures will
be greatly frowned upon.

-Keith Thompson

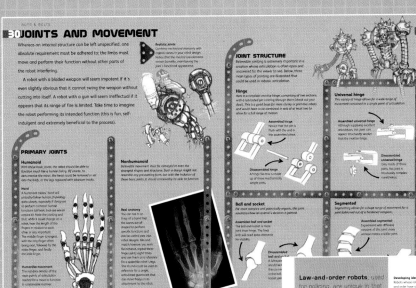

▶ 具體細節
該部分提供了如何建構、豐富和渲染一般機器人的方法，介紹的內容包羅萬象，從關節、肢體構造到支撐物、工具等，無所不包。對於個人獨立創作機器人尤其實用。

速寫本▶
速寫本這幾頁為"機器人兵工廠"（如下）的附屬章節，展示了作品作者如何將腦中的想法表現在畫面上。

不同視角和轉動角度便於讀者瞭解機器人設計的各種組成部分。

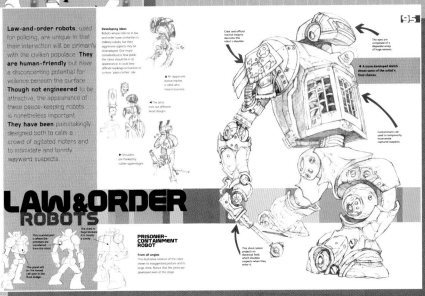

◀▼ 機器人兵工廠
本書的核心部分具體描述和展示了五十個機器人作品的素描、上色的過程。配有文本、圖畫，指導讀者進行機器人的藝術創作，並逐點分析。向讀者說明了機器人為何物、何時何地出現，以及機器人做什麼。

每個機器人都被拆分為各種簡單的形狀，以便讀者清楚瞭解機器人的基礎構成並進行再創造。

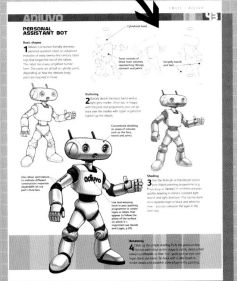

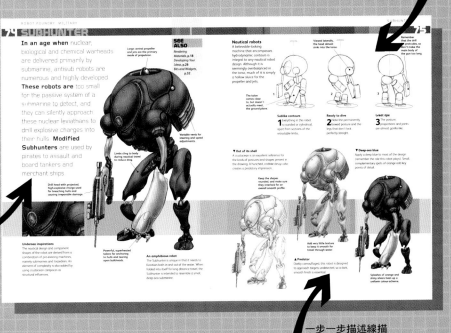

挖掘引發機器人想像及外表設計的思想歷程。

一步一步描述線描和上色的過程。

8 靈 感

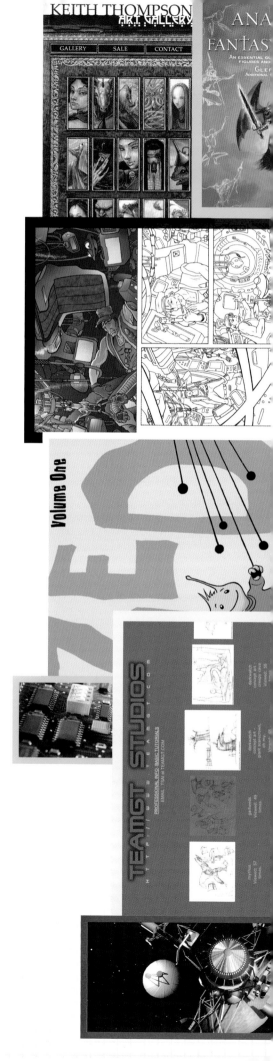

　　機器人總能激發人的想像力。舊時的煉丹術沉迷於"人造人"（原意為小矮人）一說，即某種人造的生物——機器人。隨著人類逐漸邁向真實的機器人世界，機器人也越來越受歡迎了。

　　只要你有心尋找，任何主題都有大量的藝術品和創作可供參考。對初學者來說，收集一系列有助於激發靈感的資料是十分必要的。流覽繪畫名作可以打開藝術家的創作思路，激發出各種不同奇幻風格的想法。

　　長短篇小說同樣能引發創作的靈感。閱讀後，將有趣的文字轉化成可視的畫面，是一個不錯的選擇。

有用的網站

網路上有大量的資源，每個人都可以自由搜索，找到屬於自己的靈感寶庫。下面推薦幾個有用的網站，以供大家參考。

www.artlex.com
涵蓋了數千條藝術術語和示例。

www.artenewal.org
網上最大的線上博物館。

en.wikipedia.org
搜索主題的好地方。

www.spectrumfantasticart.com
彙聚了當代最傑出的奇幻藝術作品。

www.eatpoo.com
一個藝術網站，上面有藝術家論壇，十分活躍，技術層次也很高。

www.cgtalk.com
關於數位藝術的網路論壇。

www.cgchannel.com
關於數位藝術和特效的線上雜誌。

www.sijun.com
藝術家們談論各自作品的論壇，有利於啟發靈感。

www.conceptart.org
彙聚了一些非常具有創造力的藝術家。

www.gfxartist.com
線上漫畫圖庫，收藏了大量作品。

www.epilogue.net
關於奇幻和科幻藝術的網站，品質很高。

動物學

善於從科學家那裡獲得靈感：自然界遵循優勝劣汰的原則，每個組織都在不斷進化中，現存的組織高效、精密且複雜，完全可以應用在機器人創作中。

紀錄片

想創作一坦克機器人麼？最好先看一些以坦克題材的紀錄片，再從頭開始創造自己的版本。

書籍

理念靈感的最佳源泉之一。閱覽書籍是鍛煉想像力的絕佳管道。

電影院

電影院潛力巨大，有可能成為最引人入勝、最能啟發靈感的媒體，當然不容忽視。

網路

網路能為讀者提供包羅萬象的搜索資訊，提供機器人創作的各類素材。

繪本小說

繪本小說同漫畫一樣都十分精通機器人藝術，繪本小說中有很多絕對原創的機器人，是非常好的參考寶庫和靈感源泉。

10 繪 畫 和 研 究

傳統的藝術學校曾強調過藝術創作的最佳方法是研究現存藝術。同樣，簡單、重複的訓練能使人收穫頗豐。

人體素描是藝術教育的重點課程之一。有些人可能以為，畫裸體模特和畫機器人是兩回事，好像毫不相干，事實並非如此。任何藝術都必須掌握如何對結構進行渲染，瞭解 3D 形體以及它們與環境的交互作用。不管如何複雜和怪異的形體，他們仍然與人體有共通點。

不要丟棄近期的作品，建立一個檔案夾，把它們保存起來。經常翻閱，不時做一些整理，以最新的作品替換掉老作品。要樂於走訪和探究新領域；不斷在意想不到的地方尋找靈感。靈感到來以前從來都不預約，因此我們只能時刻準備著，準備著它不經意間敲門而至的瞬間。

研究

即使是最荒誕離奇的設計也講求真實，要求具備可信的現實基礎。真實是奇幻藝術創作的基本法則，在可信的基礎上，才能發展出各種怪異奇特、精彩絕倫的創作。在科幻小說中，研究是必不可少的。正確的研究方法有助於藝術家行者形成更為完善的視覺語彙，儲備更為齊全的形象資料，以便以後創作時隨手拈來。

網路

網路是最簡捷高效的資源，每個人幾乎都可在瞬間獲得多於自己所需的資訊。精心整理的、與日俱增的收藏連結，就好像一個私人圖書館一樣，源源不斷地提供新鮮的資訊。

通過下載或購買，藝術家們還可以保存整個圖庫和網頁，並將其進行個性化處理，建立起自己的參考資料庫。

● 因為我們做的是視覺化工作，因此

建立角色板

如果你設計的角色需要重複使用，那麼最好畫出它的多角度視圖，以便更全面地瞭解它的結構。在以後的繪製過程中，時常回顧角色的多角度視圖，有利於保持畫面的統一性。便於你瞭解機器人每個角度的特性，在頭腦中形成清晰的形象。多角度視圖在動畫片製作和團隊合作中尤為重要：它可以準確地告訴動畫師或者團隊中的其他成員，機器人如何運動，哪些部分是可替換或者變形的……

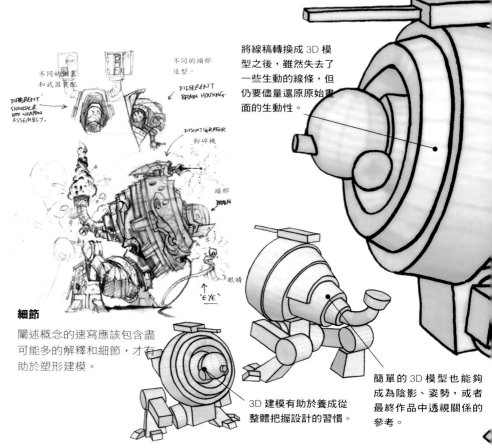

不同的頭部和武器裝配。
DIFFERENT SHOULDER AND WEAPON ASSEMBLY.

不同的頭部造型。
DIFFERENT BRAIN HOUSING

DISINTIGRATOR 粉碎機

頭部 BRAIN

眼睛 "EYE"

細節

闡述概念的速寫應該包含盡可能多的解釋和細節，才有助於塑形建模。

將線稿轉換成 3D 模型之後，雖然失去了一些生動的線條，但仍要儘量還原原始畫面的生動性。

3D 建模有助於養成從整體把握設計的習慣。

簡單的 3D 模型也能夠成為陰影、姿勢，或者最終作品中透視關係的參考。

除了搜索文字，還需要搜索圖片。這個時候，就會用到圖片搜索引擎。在搜索的時候，需要掌握一些小竅門。比如，搜索以前先流覽一下進階圖片搜索選項，將圖片尺寸設置成"中等"或者"大"。這樣才能確保找到的圖片有足夠的清晰度，可供參考。

- 首先列出比較詳細的關鍵字；如果需要更多搜索結果，再使用籠統一些的關鍵字。如果搜索的結果十分有限，則嘗試多變化幾種關鍵字。

- 使用符號＋、一和""能夠縮小搜索範圍（相關資訊可以參考搜索引擎問答或者技巧提示）。先流覽圖片的指甲蓋預覽，如果覺得滿意了，再看完全尺寸的圖片。

- 找到一些好圖片的時候，不要急著收手，通常提供圖片來源的網頁還包含更多你所需要的資訊。這時不妨到處轉轉，看有沒有其他資料可以參考。

用搜索引擎搜索到圖片固然好，如果能找到符合主題的相關網站網址，那就更佳了。而且網站上面還可能包含相關連結，提供其他類似網站的資訊。

圖書館 / 書店
一本印刷精美、圖片含量豐富的圖書，一下子就可以為藝術家們提供大量的高清圖片。如果多幾本類似的好書，對於藝術家的創作是大有幫助的。儘管要找到那麼幾本切題的書是一件艱辛而昂貴的事情，但是如果找到了，通常物超所值。而且書可以反覆翻閱，只要需要，隨時都可以拿出來參考。

觀察生活
從技術層面來講，通常這種研究方法的效果最好。不過它也有限制，就是受地點和特定情況的所限。有些材料，藝術家是無法一手獲得的。觀察活物時，時間也是一個侷限。因此，個人觀察最好的素材是人和靜態的生物。

繪畫練習
作繪畫練習的時候，可以多畫幾幅具有代表性的畫面。隨身攜帶一本記事本，從不同角度和時常變化的視點描繪同一個機器人。

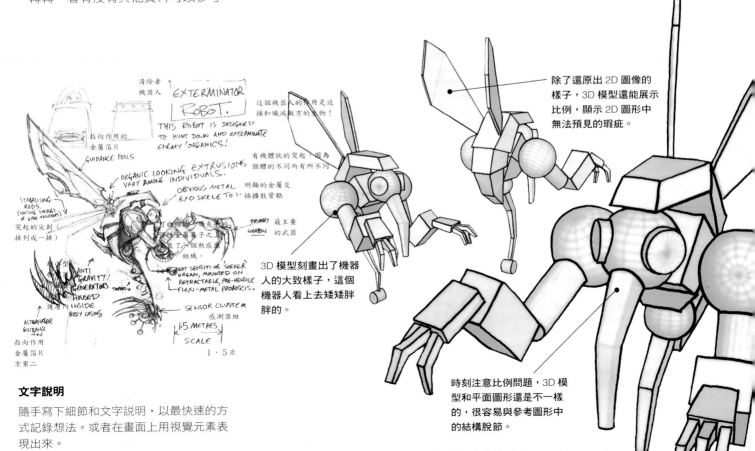

除了還原出 2D 圖像的樣子，3D 模型還能展示比例，顯示 2D 圖形中無法預見的瑕疵。

3D 模型刻畫出了機器人的大致樣子，這個機器人看上去矮矮胖胖的。

時刻注意比例問題，3D 模型和平面圖形還是不一樣的，很容易與參考圖形中的結構脫節。

清除者機器人
EXTERMINATOR ROBOT.
THIS ROBOT IS DESIGNED TO HUNT DOWN AND EXTERMINATE ENEMY 'ORGANICS'!
這個機器人的作用是追捕和殲滅敵方的生物！

指向作用的金屬箔片
GUIDANCE FOILS

ORGANIC LOOKING EXTRUSIONS VARY AMONG INDIVIDUALS.
有機體狀的突起，因為個體的不同而有所不同

OBVIOUS METAL EXO SKELETON.
明顯的金屬交換擴散骨骼

STABALISING RODS. (HOUSING STRINGS OF GYRO INDUSTORS)
突起的尖刺排列成一排）

PRIMARY WEAPON
最主要的武器

HEAT SENSITIVE 'SEEKER' ORGAN, MOUNTED ON RETRACTABLE, PRE-HENSILE FLEXI-METAL PROBOSCIS.

ANTI GRAVITY GENERATORS HOUSED INSIDE BODY CASINGS.

SENSOR CLUSTER
感測器組

ALTERNATIVE GUIDANCE FOIL
指向作用金屬箔片
方案二

1.5 METRES SCALE
1·5米

文字說明
隨手寫下細節和文字說明，以最快速的方式記錄想法。或者在畫面上用視覺元素表現出來。

12 傳 統 繪 畫

與數位繪畫相比，傳統工具具有無法比擬和無可取代的優勢：視覺上的精細化和複雜性。用電腦運算模擬出來的鉛筆線條，目前為止還難以達到與真實的鉛筆畫在紙面上相同的效果（終有一天這個問題會得以解決）。如果只是簡單地掃描圖片，就會損失一部分細節。當然，數位繪畫也有自己的優勢，有一些工作（比如說遮罩），傳統繪畫不如數位方便，完全可以轉為數位操作。傳統與數位並不是水火不容的兩種手段，它們相互補充，各有所長，主要還是看藝術家的需求。有些藝術家覺得數位軟體畫出來的線條更好，因為這樣的線條圓滑流暢、隨意性強；但是對於習慣傳統繪畫的藝術家來說正好相反。

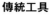

傳統工具

藍色顯形鉛筆既有傳統的樣子，也有自動芯的樣子。

工具
藍色非顯形筆

動畫師的慣用工具，有很多家鉛筆製造廠商生產此類鉛筆。它們和石墨不同，因此也不常用來做煙燻和塗汙的效果。掃描入電腦以後，畫家可以根據自己的需求調節線條的飽和度和色相。藍色非顯形筆有很多種顏色，但是不同的包裝和材料會明顯導致軟硬程度和感覺上的不同（不過鉛筆的實際顏色並不是那麼重要）。

鉛筆加長器

簡單易用：適用鉛筆加長器，可以讓很多小半截的鉛筆變廢為寶。因為一小截鉛筆很難把握，扔掉又覺得可惜，加長器可以保持我們姿勢的正確，而且還符合人體工程學。

◀ 平衡失調

不要把加長器用在原本就很長的鉛筆上，那樣增加了多餘的重量，持筆不易平衡

橡皮

標準的白色橡皮也可以有很多花樣，既可以是平常的掌上型，也可以是電動的。橡皮的種類很多，需要慎重選擇，找到品質良好的那種。一般來說，更白、更柔軟的橡皮勝過硬硬的黃色橡皮。橡皮的棱角有利於擦得更加直接、準確，不過要注意保持棱角的清爽，否則畫面就會變成一團糟。電動橡皮旋轉出橡皮的尖端，適合大量的擦除工作，使用起來相當便捷和快速，而且不容易刮壞紙張。

所有的形狀和尺寸

在各種各樣不同形狀和尺寸的橡皮中，找到最適合你的那一種。
- ❶ 電動橡皮
- ❷ 手持帶斜面的橡皮
- ❸ 標準橡皮
- ❹ 橡膠橡皮
- ❺ 橡皮泥橡皮

❶　　❷　　❸　　❹　　❺

▲ 色彩和材質

❶ 具有材質感的手工製畫紙
❷ 光滑的白色畫紙
❸ 水彩畫紙
❹ 有顏色的畫紙

▲ 讓鉛筆變得鋒利
如果電動捲筆刀捲得
還不夠鋒利的話，還
可以用一些金剛板打
磨鉛筆尖。

紙張

圖片中展示的是不同的 116 磅紙張，每一張都擁有良好的品質，還有淡淡的材質。和其他工具一樣，紙張也需要慎重挑選，看你是喜歡光滑的還是粗糙的表面。紙張應該足夠厚和粗糙，才能承受反覆的描繪和擦除。

電動捲筆刀

電動捲筆刀應該是可調節的螺旋狀，而不是簡單的旋轉刀片。特別的鉛筆尖形狀（比如軟邊等等）是用美工刀才能削出來，不過電動捲筆刀應付普通的鉛筆尖形狀已經綽綽有餘了（特別是在批次處理的時候尤為管用）。

梅斯奈纖維板

體驗不同類型的畫板，找到最適合你的繪畫表面。畫板應該有一定的彈性，不至於發生彎曲變形。

▼ 畫板
怎樣的畫板是適合自己的？要挑選那種能夠承受你用筆時重量的。木製或者塑膠的板子也許太硬了。

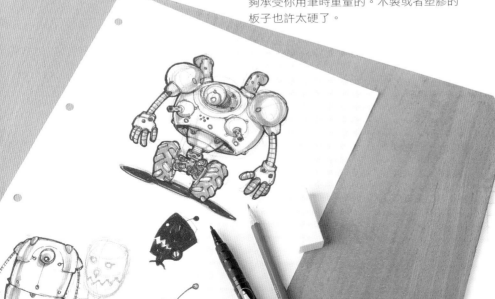

有用的提示

累積一些類似這樣的小提示能夠節約大量的時間。我們可以將更多的精力投入到藝術創作中去，減少因為技術細節問題帶來的挫敗感。

● 預先削好鉛筆，還要考慮到每一支鉛筆的不同功用（雖然削鉛筆花不了多少時間，但是臨時削還是會打斷創作者的思路）。

● 除非你想要換地方，否則就應該將作品固定在梅斯奈纖維板上面。這樣做既可以方便隨時繪畫，又可以避免不小心弄髒了畫紙。

● 有一些藝術家不喜歡對工作區域進行分類和整理。其實，一個簡單的、設計合理的工作臺對創作大有裨益。否則的話，在工作過程中你不得不停下來去找某些東西，或者失去某些東西，從而影響了工作的節奏和進程。整理工作可以預先進行，或者等到你的創作正在進行，停下來找一塊替換的橡皮時候再做。

怎樣建立你的工作站

在傳統工作環境中，光源的設置非常重要。你需要從窗戶透進來的明亮光線，大概在 10 點鐘的位置（如果是左手繪畫，就是 2 點鐘的位置）。這個角度投射的陰影最小，可以減少陰影對工作的干擾。

工作的檯面越大，可以把所有東西準備妥當，方便拿取，而又不弄亂工作檯面。如果使用顏料，或者其他有濃烈味道的東西，請確保室內的通風條件良好。

數 位 繪 畫

電腦操作便於進行批次處理。如果你同時進行著若干個專案，可通過電腦，將它們集中處理。比起單個為每一張畫面調整，一次性批次掃描可以節省很多時間。即使需要手動，比如在電腦中謄清掃描稿，也是連續做比較節省時間。

如何整理文件

按字母順序排列檔。記住，如果檔案名中包含數字，請讓 0 打頭，起碼保持在兩位數以上。（如果不加 0，11.jpg 就會跑到 1.jpg 前面；如果加 0，變成 01.jpg，則不會有此情形）。

顯示器

隨著時間的增長，電腦會迅速貶值，而顯示器不會。過了許久，它的價值還和新買時一樣。將幾台顯示器拼接起來可以大大增加你的工作空間，而且裝配的程式也很容易掌握。

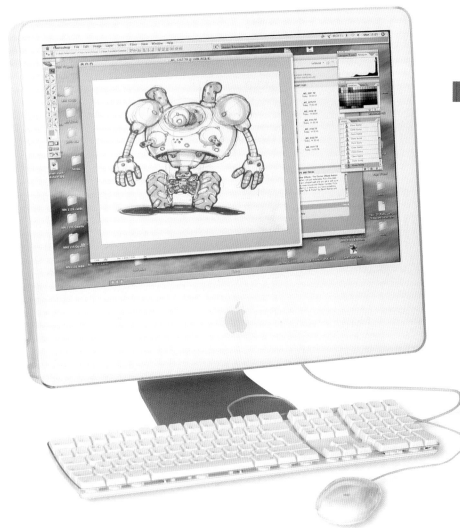

如何建立數位工作站

在數位環境下工作，除了螢幕螢光，可能你不願意接觸到其他光源。因為刺眼的光線和反光會影響到對螢幕畫面微妙變化的感知能力。在這樣的工作環境下，如果長時間工作，最好過一段時間就休息一下，換換新鮮空氣，眺望遠方。否則眼睛就會過於疲累，導致近視和頭痛。椅子的選擇也格外重要，好椅子會確保你的坐姿正確，不至於彎腰駝背得過於厲害：背部酸痛以及腸胃等器官緊張也是久坐之人經常面臨的問題。在工作時有規律地轉換使用繪畫板與滑鼠，可以避免手部肌肉的緊張。在做機械性動作的時候，間歇地轉換一下工作，同時跟著轉換一下心情。

工具

掃描器

廣告中所宣揚的輕薄、高速等等特點，並不是挑選掃描器時最重要的標準。很明顯，掃描器越重，它的玻璃平板就越厚，而一定厚度的玻璃平板，是有利於提高掃描品質的。不使用掃描器的時候就把電源關掉，這樣可以保護燈泡上附著物，維持掃描品質。（有些廣告中宣傳自己的掃描器能夠自動斷電，從而達到保護燈泡的目的。不要輕信這些說辭，它們基本上是不可信的。最好的辦法還是直接拔電源，雖然每次開機的時候都需要預熱，但是為了延長機器的使用壽命，這麼做也是值得的。）有時出於作品的需要，你可能要掃描一些奇怪的材質（比如木頭、粗糙的上色表層等等），這時要格外小心，注意不要在掃描器玻璃平板的表面留下劃痕或印記。

繪圖板

儘管科技在不斷地進步，到目前為止，繪圖板依然是數位繪畫的必需工具。你可以多體驗幾種繪圖板尺寸。不過，尺寸並不是越大越好。因為繪圖板繪畫與螢幕觀看多少有些脫節，尺寸大會顯得笨拙，還可能成為使用滑鼠和鍵盤的障礙。在使用多台聯合顯示器的時候，把繪圖板的工作區域只設定在主顯示器

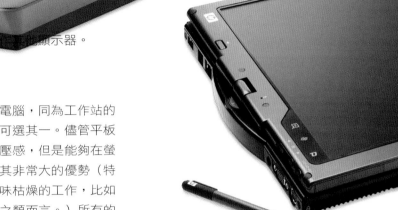

上，用消鎖螢作其他的顯示器。

平板電腦

臺式機與平板電腦，同為工作站的一部分，二者可選其一。儘管平板式電腦不具備壓感，但是能夠在螢幕上面作畫是其非常大的優勢（特別是對那些乏味枯燥的工作，比如為圖片上遮罩之類而言。）所有的檔可以放在主機的共用檔案夾裡面，通過無線網路從掌上電腦進入，異常方便。這樣能夠避免無休止的檔傳輸過程，還能方便地辨認出哪個檔是最新更改的。

數位相機

不需要什麼花俏的功能：只是拍一些快照作為參考，一台便宜的數位相機就足夠用了。比如拍一些光線從窗戶中透進來的示例，可以作為前縮（透視的一種，沿前景方向進行大膽的壓縮，從而盡可能在有限的畫面上表現廣闊的前景或者說生活空間感）和透視的參考。

◀ 通路
掃描器時從傳統繪畫通向數位繪畫的通道。在轉化成電子版本的時候，應該儘量保證速寫還原的品質。

▲ 數位素描本
對於純數位環境下工作的藝術家來說，一台平板式電腦顯得格外有用。

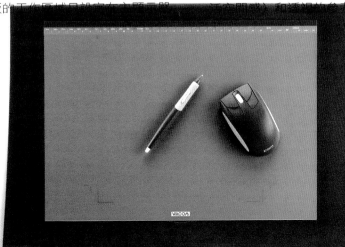

▲ 照片的品質
如果要把照片應用在作品中，最好選擇頂級的照相機；不過如果僅僅是作為參考，那麼一台攜帶型數位相機就夠用了。

◀ 繪圖板
儘管科技在不斷進步，但是迄今為止，大多數數位藝術家還是選擇了繪畫板為基本裝備。

16渲 染

你可以研究出自己獨特的技術手段，將它們練到登峰造極，形成獨一無二的個性與風格。不過，在你這麼做之前，首先把基本技法掌握好。

輪廓線

一眼望去，第一幅圖無形體可言。再仔細比較一下，發現它與第二幅圖相當接近。

記住，即使是平面和 2D 的，線條的弧度依然能夠生動的表現形體，隨著過程的展開，線條所展現的形體會越來越明顯。之後的步驟是否能夠順利進行，與曲線的品質有著密切的關係。

鬆散的線條

1 不要擔心亂七八糟的場景：在後面的步驟中，我們可以慢慢修飾這些散亂交雜的線條。

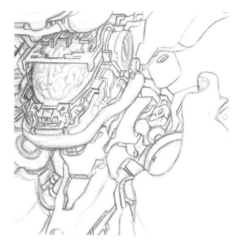

緊湊的線條

2 用橡皮擦去較明顯的、重複的線條。

陰影線

陰影線通常在平面之上，用來表現材質或者陰影。如果平面有凹凸或者轉折的地方，陰影線也應該跟著改變。

交叉線是陰影線的另一種應用方式，和其他陰影線的作用一致。因為兩條線交叉還有不同角度的問題，所以交叉線同樣需注意與平面表面的統一。

陰影線

1 畫陰影線的技巧在於：保持線條均勻分佈和相對鬆散。

交叉線

2 如果你的動作過於僵硬，過於追求陰影線的精確，線條就會變得虛而亂。

上陰影

陰影線主要是用來體現材質的，右圖中淺淺的陰影線也用來表示較淺的陰影。

如果平面的角度相同，那麼它們的陰影也應該相同。當然這並不絕對，因為反射光可能不同，材質構成也可能不同。

線條陰影

1 畫陰影線的時候，請保持放鬆，但不能漫不經心。

數位上陰影

2 注意別讓對比過於強烈，那樣會掩蓋掉重要的細節。

高光

光有完美的陰影是不夠的，如果能加上高光，立體感會更強。

右邊的範例中，機器人手臂突起的部位加入了白色。有了高光之後，對比更加強烈，陰影看起來都變深了。

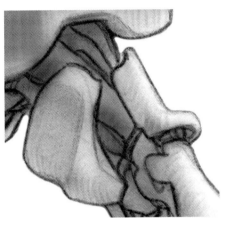

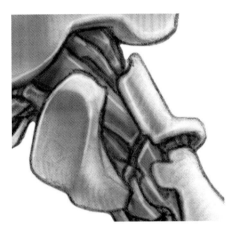

基本高光

1 這時基本的陰影已經完成了，不過仍可對畫面做一些小小的修飾。

加強高光

2 精緻的高光會讓機器人表面形體更加立體。

透明遮罩

在透明遮罩之下的顏色，會透過遮罩顯現出來，並且影響遮罩的效果。暖色底色能使顏色豐富飽滿一些，看起來更吸引人。

注意觀察一下，透過遮罩，顏色發生了多大的改變；因為透明遮罩的運用是一種「加法」，所以在這個過程中，顏色不曾損失，只是混合了。

底色

1 首先塗上基礎材質表面，帶一些不連貫和毛躁的感覺。

遮罩層

2 此時調和了陰影和高光。蓋上一層顏色之後，金屬不再有閃光或者強烈的對比。原來的顏色若隱若現，主要體現的是材質的感覺。

18 渲染材質

　　機器人是機械製成的產物，它們身上的零件通常由各種不同的金屬組成，這些金屬可能在外表上大不相同。有些人在設計機器人時，只是簡單地以為機器人是金屬做的，其實它們的材質是很複雜的，看看汽車就知道：不同種類的金屬、玻璃、橡膠和塑膠......能夠正確識別與合理運用各種不同的材質，是打造真實而有趣的機器人的關鍵所在。

擦亮 / 潤滑的金屬

形狀與結構

1 這個零件不是暴露在外部的，而是在機器人內部，用於連接。

陰影

2 運用了明亮、強硬的高光，形成十分鮮明的對比。

色相

3 材質包含了周圍材質的顏色，反光很強烈。高光基本上就是純亮的白色。

金屬愛好者

　　儘管藝術家可以根據自己的喜好，用任何一種材質製造機器人，最經典、最傳統的機器人造型依然大部分由金屬構成。金屬機器人擁有各種各樣不同的長相，在同一時期，有泛著微光、鉻金屬製成的公眾服務機器人，也有長滿繡斑、坑坑窪窪的街頭清潔機器人。選擇怎麼樣的材質，取決於畫家的審美與著眼點。

氧化的青銅

廢棄金屬的表面會與空氣發生作用，產生污點和鏽跡。

打孔的鋁

磨光、乾淨的金屬表面呈現一種漸進的色澤，一旦表面發生改變的時候，就會產生強烈的反光點（在這個例子中，反光點出現在小大頭釘上）。

擦刷過的不銹鋼

首先畫出有漸進色澤的，看起來表面十分光亮的金屬。然後稍稍降低它的明度，展現出反射稍弱、經過擦刷的樣子。

銅

注意這塊金屬上顏色的變化：銅的顏色不只是明顯的銅黃色，當慢慢轉向陰影時，銅黃色也漸漸向不飽和的紫色過渡。

裂開、拉伸的鋼

如果機器人的某個部分需要自由地活動或者具備變形的能力，就該考慮一下運用什麼樣的樣式，能讓金屬最大限度地在各個方向上拉伸和彎曲。

黃銅

線條

1 這是一塊生鐵，因此首先用暗色的粗線條勾勒形體，還要為之後添加高光留下乾淨的區域。

陰影

2 在添加陰影和高光的時候，鋪設下基本的平面和邊緣的形狀。

色相

3 通過上色，展現金屬的自然屬性。高光是白色的，大部分顏色是灰色的。由陰影向高光轉變的顏色就是整個金屬的顏色。

炮銅

線條

1 首先用硬朗的線條呈現機械外表，在其後的步驟中添加明暗。

陰影

2 基本上整體都是暗的，只有生硬、明顯的高光形成強烈的對比。

色相

3 儘管炮銅的顏色是土褐色，但是它會反射周圍環境的顏色。

上色的金屬

線條

1 首先畫出基本的表面材質，包括些許不連貫和粗糙的地方。

陰影

2 慎用陰影和高光。金屬的表面塗了一層顏色，所以沒有耀眼的閃光和強烈的對比。

色相

3 顏料塗滿了整個金屬表面，原來的成分主要顯示材質而不是顏色。

擦亮的薄片

線條

1 從線條開始，形體已經大致確定了。這時候，還要展現一點材質的資訊。

陰影

2 在這個步驟中，沒有應用到明顯的表面材質。含糊不清的質地和閃光，只是環境在金屬表面的反射。

色相

3 色相基本上反射了環境中的光線。

塑膠

線條

1 一開始看上去像上了色的金屬，這一階段主要是塑造形體，之後才會好好地上色調。

陰影

2 對於微微有些亮光的塑膠來說，高光和陰影都是比較平均的。

色相

3 在這個階段，我們可以看到加入色調以後，材質慢慢地顯露出來。遮罩的顏色要比金屬表面柔和得多。

貼花和標誌

貼畫或者標誌是 2D 的，但它們處於 3D 表面之上。如何理解這一說法？最簡單的辦法就是想像貼畫裝在一個相應的盒子或者網格中。當盒子平放在物體表面的時候，不管發生什麼彎曲與變形，貼花都會跟著改變。請注意，盒子的彎曲程度與之前所畫輪廓線的彎曲程度一致。

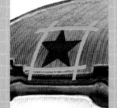

凸起
貼花沿著機器人的表面凸起，它的中心是向外擴展的。

凹入
貼花印在機器人表面，隨著表面的凹陷產生弧度。

透視 1
當機器人轉身時，身上的字母也遵循近大遠小的定律。

透視 2
貼花的透視關係與機器人相同。

凡事皆有可能

你可以選用任何材質，創造出形形色色、無奇不有的機器人。也許，你會想到一個巨大的用海綿製成的機器人，只要背景故事支持，這又有何不可。不要害怕嘗試各種第一眼看起來荒謬的東西。只要發揮想像力，再加上適當的研究，就能使令人難以置信的想法成真。

重疊樣式

為了正式起見為機器人做一些裝飾，這時機器人原本是什麼材質的就不重要了。

無定形材質

你的機器人可能由某種純淨的材料構成，比如說能夠組成形狀的水。其功能類似于水中的保護色。

石頭

一個由魔法師動用法力賦予生命的機器人，可能是由石頭，或者某一種地球上的物質生成的。

彩虹狀纖維

類似彩虹狀合成纖維織物這樣的材質，讓人覺得技術含量很高，非常之複雜。

陶瓷

如果你想要建立一個全副武裝的機器人，可能需要涉及到制陶業。例如材質碳化硼，能給於無以倫比的堅固保護。

木頭

家用的機器人可能由木頭製造，不過其中也是千差萬別。請選擇準確的材質、顏色和類型。

貝殼

大量繁殖有機貝殼或者甲殼，用在有機機器人的某些部位，讓他們呈現出甲殼類動物的外觀。

塑膠

塑膠的材質看似很容易渲染，其實不然。要呈現出它獨特的反射和色相，需要花費不少力氣。

泡沫塑料

柔軟的泡沫塑料材質應用在為人們做精細工作的機器人身上——例如看護孩子的機器人保姆。

透明薄膜

在機器人表面覆上一層帶有材質的塑膠薄膜，除了亮部和暗部，幾乎看不到什麼。

組織

線條

1 放鬆，慢慢地修飾形體。線條的粗細有著很大的不同。

陰影

2 比起線條來，陰影更能體現出柔軟、光滑的材質表面。

色相

3 為了體現有機材質，使用了很多種不同的暖色。並且用微微的閃光來體現溫潤潮濕的感覺。

22 繪 製 全 記 錄

在以下的幾頁中，逐步闡釋了從最初塗鴉到最後成形的機器人繪製過程。當然，這只是畫機器人的方法之一，你可以有自己的一套。這　介紹的方法僅供參考，可根據個人需要增加或刪減。以下，就來看看如何進行繪製和上色的過程。

線條工作

不要擔心別人看不懂這些看似凌亂的指甲蓋速寫，只要你自己知道那是什麼就可以了。

有一些地方——例如子彈帶——做了一些細微的調整。

指甲蓋速寫

1 這個步驟確立了機器人的大致形狀。請注意一些細節的處理，武器手的設計尚未那麼成型，但是雙重眼睛的設計已經大體確定了。

鬆散的姿勢

2 這一階段主要確定機器人的比例。現在確定下來的線條，基本上可以保持到最後，因此要慎重處理線條的粗細。儘管以指甲蓋速寫為參考，線條的曲線和形狀仍然發生了一定的改變，對原始畫面進行了修改。

鬆散的線條

3 在此階段中，更多的識別元素得以細化。請注意，這個階段添加的線條應儘量淡一些。一些以前沒有考慮到的細節，現在也要開始留意。不要急，慢慢來。

主要的結構與關節已經確定（詳情請參考第 30 頁關節和運動）

儘管已到線條工作的最後階段，千萬不要驕傲自滿。

緊湊的輪廓線

4 這個階段確定了最終線稿。現在的輪廓線，就是作品終稿中出現的樣子。從大腿表面的大塊形狀，到骨盆空隙處看到的小牙槽，大部分結構和細節都得以渲染。

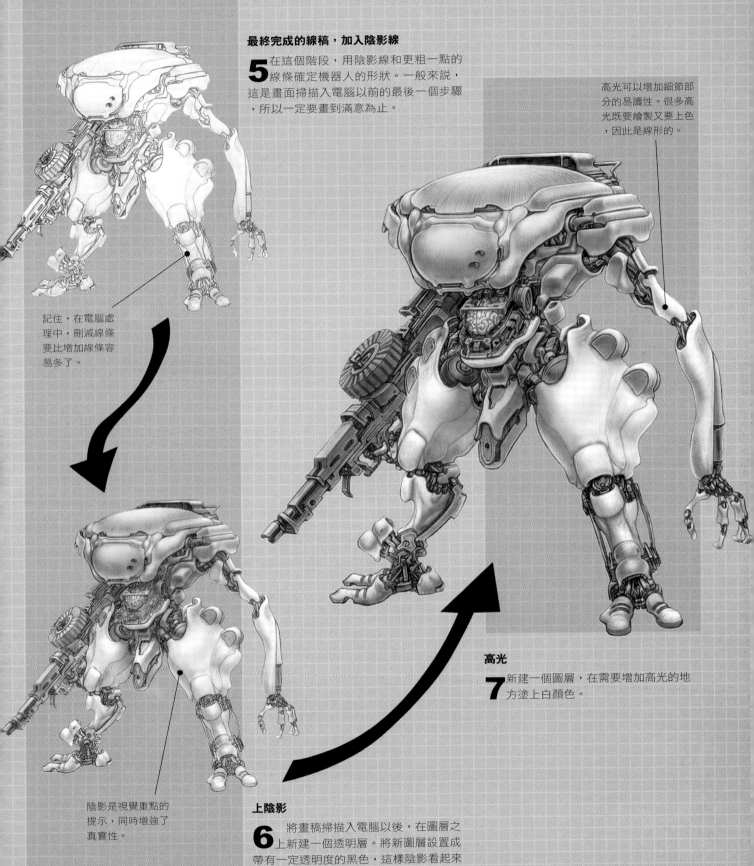

陰影

最終完成的線稿，加入陰影線

5 在這個階段，用陰影線和更粗一點的線條確定機器人的形狀。一般來說，這是畫面掃描入電腦以前的最後一個步驟，所以一定要畫到滿意為止。

記住，在電腦處理中，刪減線條要比增加線條容易多了。

陰影是視覺重點的提示，同時增強了真實性。

高光可以增加細節部分的易讀性。很多高光既要繪製又要上色，因此是線形的。

高光

7 新建一個圖層，在需要增加高光的地方塗上白顏色。

上陰影

6 將畫稿掃描入電腦以後，在圖層之上新建一個透明層。將新圖層設置成帶有一定透明度的黑色，這樣陰影看起來更暗。

上色

注意怎樣讓陰
影部位看起來
像被燈光打亮
。這個效果是
因為作了留白
處理，形成顏
色的對比。

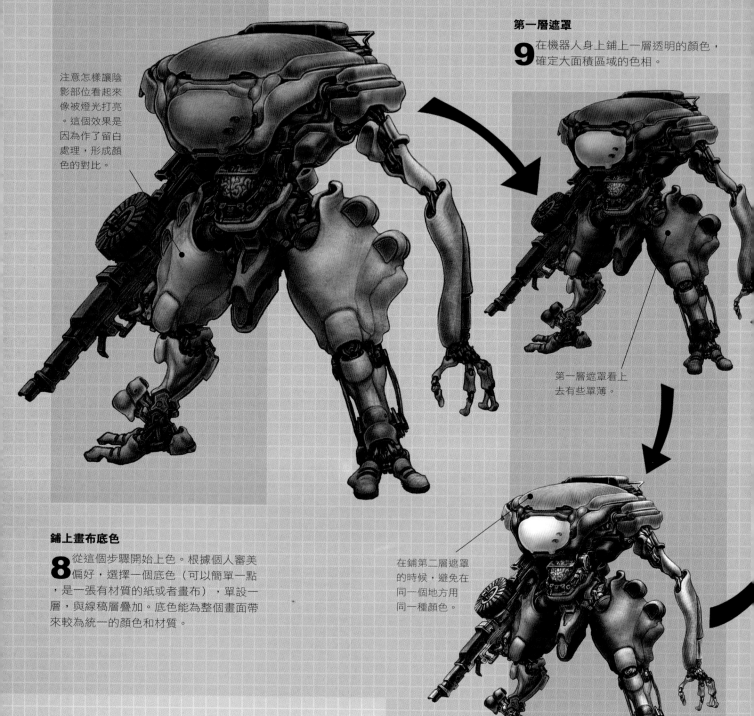

第一層遮罩

9 在機器人身上鋪上一層透明的顏色，
確定大面積區域的色相。

第一層遮罩看上
去有些單薄。

鋪上畫布底色

8 從這個步驟開始上色。根據個人審美
偏好，選擇一個底色（可以簡單一點
，是一張有材質的紙或者畫布），單設一
層，與線稿層疊加。底色能為整個畫面帶
來較為統一的顏色和材質。

在鋪第二層遮罩
的時候，避免在
同一個地方用
同一種顏色。

選擇一個底色

畫布的底色會影響整個畫面的形象和風格。因此，選擇
合適的底色是十分關鍵的步驟。在選擇顏色上面，沒有硬
性的規定，主要看是否讓自己滿意以及與畫面的匹配程度
。底色的亮部和暗部不能有強烈的對比，否則會與上面的
顏料發生衝突。如果能夠掃描，可以把底色掃描進電腦。

第二層遮罩

10 第二層遮罩是一個獨立的圖層，
添加了反光，增加了更加複雜的
顏色。

最後一個步驟

11 在這個階段，我們將完成作品最終稿，為機器人加上一些小小的細節。比如説貼畫、少許調整飽和度、以及諸如發光二極體、鏽跡和污點等等視覺特效。

貼畫扮演著重要的作用，是不需要言語表達、讓人一目了然的識別符號。

現在，巨腦機器人建構完成，可以去保護那些重要的權貴了。

數位標號顯示了機器人獨一無二的."個性"特徵，是它們之間相互區別的標誌。

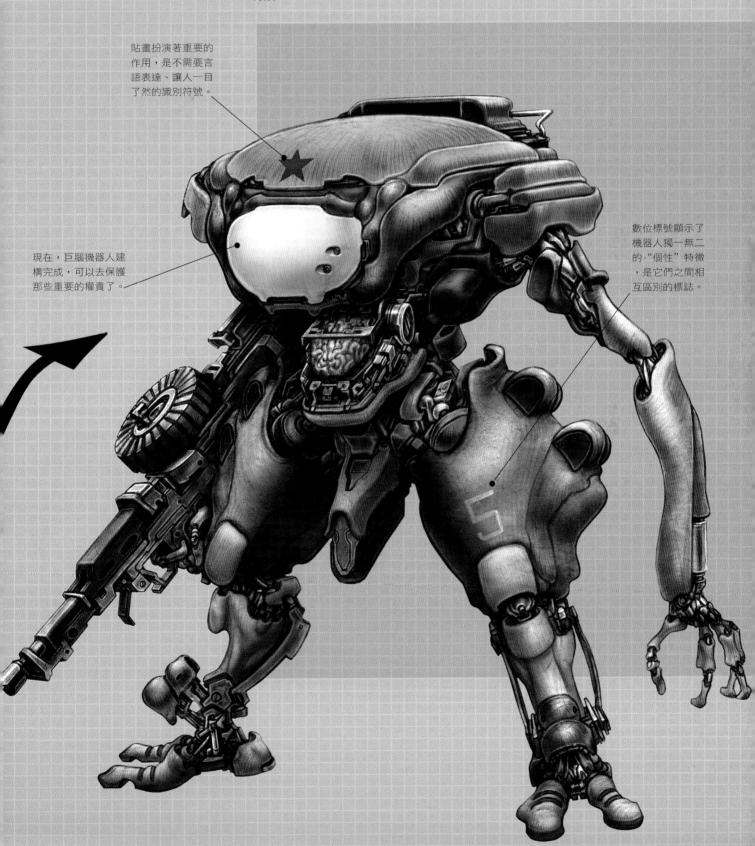

26 開 拓 思 維

這個階段，畫面的尺寸大小不是問題，主要目的是屬可能快地確立整體設計思路，因此大部分精力要集中在大體形狀和結構上。通常來說，"指甲蓋"速寫尺寸很小，除了畫家本人以外，誰也看不懂上面的內容，但它卻具有提綱挈領的作用。將"指甲蓋"速寫轉化成最終成稿需要一定功力。當然了，我們決不提倡照本宣科，前期創意不應成為一種束縛，在創作的任何階段，都可以對原先的想法進行修正。

黃銅獅子：
戲劇化的變動

▲ 在這裡，我們可以看到華貴絢麗、享有盛譽的黃銅獅子（詳情請參考第 58 頁）是如何發生戲劇化變動的。一開始的時候，它更像只諸如蜘蛛之類的節肢動物或者獸類，後來被改成了人形。

通諭的清除者：
相似的重複工作

▲▶ 我們在此可以看到"通諭的清除者"（詳情請參考第 102 頁）的多種版本。最終版本融合了不同"迷你"速寫的元素，也結合了一些沒有出現在這個階段的概念。

軌道代表：
功能的演變

▼▲ 一開始的時候，軌道代表（詳情請參考第 104 頁）並不是環繞軌道的空間衛士，看看這兩幅畫面，那是一個站在地面上的戰士形象。

▲ 這幅圖顯示的是同一個機器人戰士旋轉後的形象，身上還有一些和空間運動無關的傳動裝置。

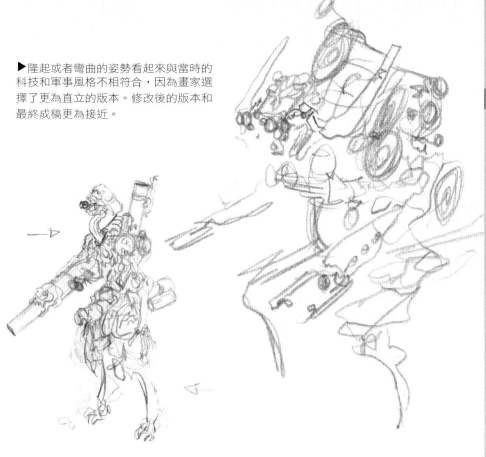

▶隆起或者彎曲的姿勢看起來與當時的科技和軍事風格不相符合，因為畫家選擇了更為直立的版本。修改後的版本和最終成稿更為接近。

▲ 畫面上的小箭頭提示了進一步修改的地方，在這個步驟中，姿勢更加直立。

概念草圖

在最初階段，只需要玩味機器人的大體輪廓就夠了。使用這種方法，可以有效地避免過早地沉溺於細節。

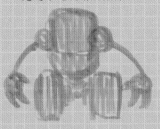

儘管只是草圖，已經捕捉到了機器人的精神。

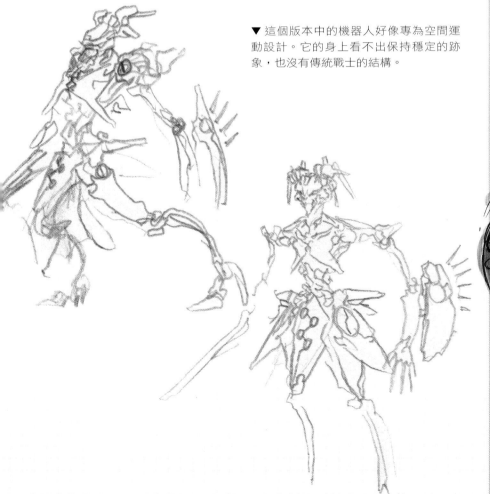

▼ 這個版本中的機器人好像專為空間運動設計。它的身上看不出保持穩定的跡象，也沒有傳統戰士的結構。

以早期速寫和草圖跳躍到這個基本成形的機器人。早期速寫是最終成稿的摹本。

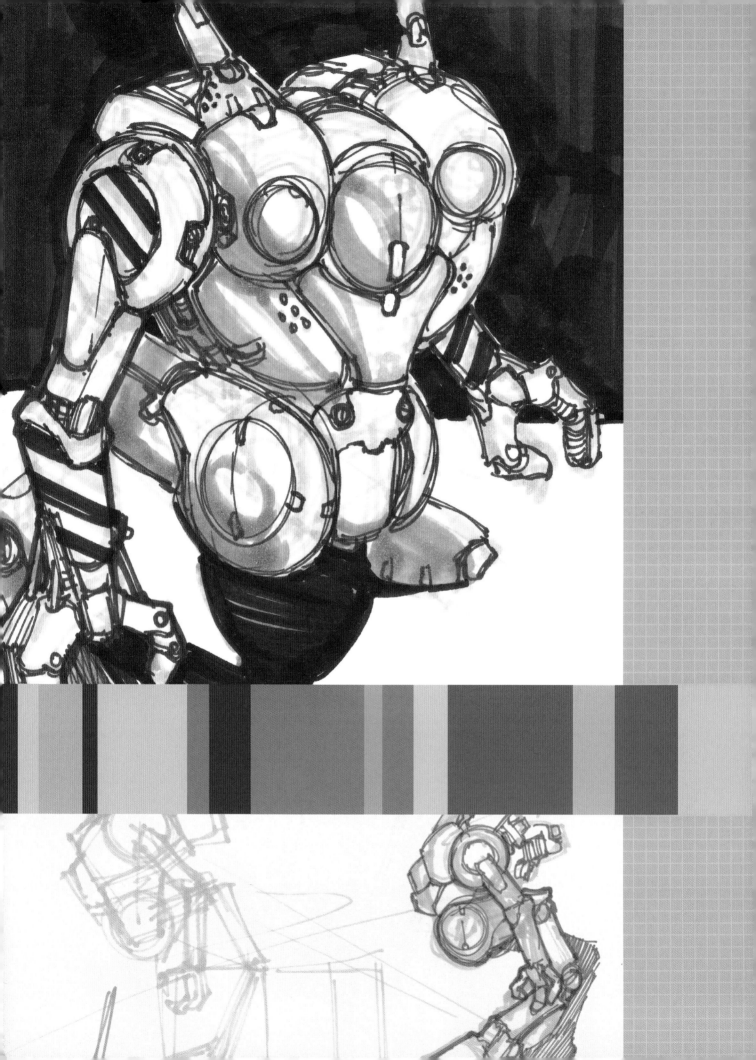

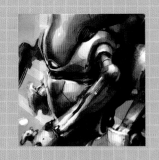

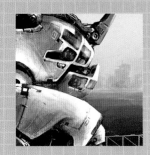

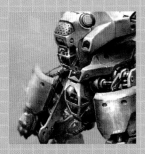

機器人是大量零件的整合。在設計過程中所選用的細節，對於機器人來說是很重要的。這一部分將介紹關節和配件的建立，透過機器人身上組裝或是攜帶的裝置與工具，表現出它們的特質——是柔軟還是笨拙，是建設性的還是毀滅性的。

具體細節

30 關 節 和 運 動

　　儘管機器人內部的結構不一定會展現出來，但是仍有一些細節必須交待清楚：四肢必須活動自如，能夠相對獨立地完成它們的功能。

　　如果一個機器人拿著刀，卻揮舞不起來，除了砍到自己什麼都做不了，那就是一堆廢鐵；如果一個機器人配備了一支槍，射程卻十分有限，那就一無是處。因此，多花一些時間，想想機器人如何實現它的功能（這是一件十分有趣的事情，放鬆自己，張開想像的翅膀，在過程中獲益和尋找樂趣）。

真實的關節
機器人設計將機械元素與有機曲線結合在一起。機械元素也擁有類似骨骼一樣的結構，有著和關節的外形與功能相似的部件。

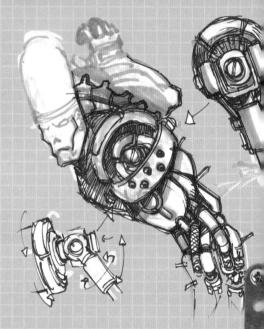

主要的關節

人的特點
有了基本的關節之後，機器人就能像人一樣地運動了。當然，機器人並不完全等同於人，為了表現出與人的不同，頭部可以去除或者置入體內；腿部可以置換為鈦履帶等等。

非人的特點
即使是最奇怪的形狀和結構，也必須有可信的運動方式。機器人的設計也許和任何已經存在的形體都不像，但是只有具備對於基本關節的認識，它們就能真實可信地運動起來。

手部
手部結構像人一樣的機器人，活動方式也和人類似，尤其是那些需要完成人類功能的機器人（所有基本工具的使用都需要類似人體的結構）。當人類的關節轉換到機器人身上時，掌握好關節，以及手指之間的相對長度，是十分重要的。中指最長，無名指其次，接下來是食指，最短的是大拇指。

真實解剖圖
右邊是一張手部的 X 光圖。我們可以清楚看到對應特殊功能的所有形狀，並將它運用到機器人設計中去。你可以根據自己的需要做相應的調整和修改：比如，將相同的結構複製八遍，設計出一個機器蜘蛛人。也可以仿造拇指的結構，設計出一個帶有關節的槍座，安裝在機器人的身上，隨意運動。

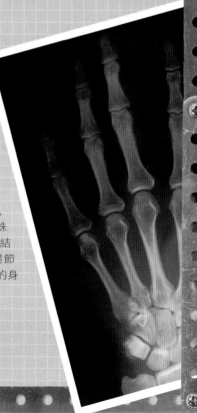

像人一樣動作
圖中紅色的點標示出機器人準確運動所涉及的關節。

關節的結構

對於那些關節裸露在外的機器人來說，真實可信的關節結構尤為重要。下面，我們將介紹機器人設計中三種主要的關節連接方式。

鉸鏈

首先介紹一種簡單的榫眼鉸鏈。它包含兩個組件和一根加了潤滑油的拴銷。拴銷貫穿兩個元件，將它們連接在一起（可以參考門上面的鉸鏈）。這樣簡單的裝置通常運用在比較笨重或者私人機器人身上。為了全方位的運動，起碼安裝兩組以上鉸鏈。

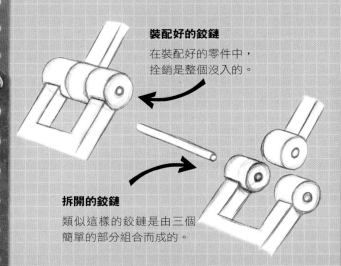

裝配好的鉸鏈

在裝配好的零件中，拴銷是整個沒入的。

拆開的鉸鏈

類似這樣的鉸鏈是由三個簡單的部分組合而成的。

通用鉸鏈

這個鉸鏈與前一個不同，它的兩個元件靠另一個單獨的關節點連接，能夠更加靈活地運動。

裝配好的通用鉸鏈

儘管很精細，但是這種關節看起來不如榫眼鉸鏈牢固。

拆開的通用鉸鏈

雖然僅有三個部件，但是這種關節看起來比較複雜。

球和槽

這種關節模仿動物的骨骼連接，更加複雜、更加有機。

裝配好的球和槽

比起鉸鏈，球和槽吻合得更好。為了穩固，最後的四肢還需要添加別的元素。

拆開的球和槽

球與槽之間應該添加潤滑劑。

分節

分節的關節能夠進行大範圍的運動，而且還有堅硬的外殼。

組裝好的分節

體驗各種不同版本的關節：武裝得越多，表示關節越硬。

拆開的分節

簡單地重複這一塊，就可以想讓關節多長就有多長。

32 零件

螺絲帽類型的選擇，主要取決於畫家個人的審美品位。一些螺絲釘有不同形狀的帽子，另一些螺絲釘則不帶帽子，直接沒入表面。不管怎麼說，審美取向還要與機器人的故事情節相匹配——一個產生於未來的高度智慧化的機器人，再配備大大的螺絲帽就不合時宜了。

螺絲帽

笨拙的螺絲帽和外露的螺絲釘，使得這個機器人看上去滑稽有趣。

零件的細節

螺絲帽

一個機器人，尤其是大規模集成的機器人，可能身上有很多很多的關節。在設計當中，不同的螺絲帽可以增加不同的個性特徵——比如說，十字螺絲帽的樣子，要比一字螺絲帽複雜、裝飾性更強。

十字螺絲帽　　　**一字螺絲帽**　　　**方形螺絲帽**

增加不同

汽車在量產之下（透過機器人！）呈現出一致的外表。在你的設計中，應該有些個性化的東西，通過細節的改變來產生不同的效果。

隱藏的面板和部件

機器人的四肢或者其他部分，在不使用的時候，或許可以縮回到身體裡面。當然，遮蓋的面板必須與身上預留的空洞相匹配；裡面安裝的設備必須與隱藏空間相互協調。

曲線和閉合

類似這樣的裝置，在任何一款機器人身上都不會顯得突兀。

關閉的時候，這個裝置有獨立的外形，顯得非常輕巧、流線，符合空氣動力學。

芝麻開門

打開來，我們看到一個明顯的旋轉鉸鏈，由此可知噴管是如何從外殼之中滑出來的。

用一個手風琴式的防塵罩隱藏複雜的內在結構。

作爲結構基礎的解剖學

甚至對於機器人來說，有機體的參
考都是非常有用的。這一具仿生物
結構的機器人骨骼，幾乎和人體骨
骼一模一樣，為真實可信的兩足動
物的運動方式打下了基礎。只需要
簡單地將有機組織替換為人造組織，
就能把人類身上的器官變成怪異、
機械化的機器人元件。

有機體的參考

學習人體解剖學，從書本和醫
學字典中，瞭解人類的四肢是
如何運動的。

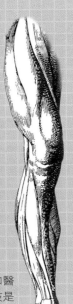

機械骨骼

機械骨骼與有機體的骨
骼十分接近，如果硬要
説有什麼不同的話，那
只是一些表面的區別。
比如構成骨骼的材質是
不同的，機械關節顯得
有些呆板等等。

**人體中骨骼的主要
曲線**，在這裡得以
保留。

人造材料

金屬絲網組成的電纜
替換了人類肌肉中的
纖維束（工作原理與
肌肉相近）。

原則上來說，機器
人肌肉的工作方式
與人類相同，包圍
骨骼的構造也與人
類相同。

管道和電線

由於審美或者故事劇情需要，機器人身上的管
道或者電線會有極大不同。

金屬絲網

這種電纜外層是牢固的鋼纖維金屬絲網，既能
起到保護作用，活動起來也比較方便。

分節

連接在一起的面板能夠在嚴酷的環境和條件
下保護裡面的電線。

捆紮

這一捆電纜是由很多小的電線組成的，外面紮
著塑膠環。

捲曲

這種電線捲曲成螺旋狀，可以減少佔用的長
度，同時具有極大的延展性。

棱紋

這種管道增加了硬環，用以加固，由此也產生
了更為剛硬、嚴謹的圖案。

光滑的塑膠

這種管道簡單、柔和，可以用在那些本身結構
就非常複雜的地方，減少視覺上的混亂。

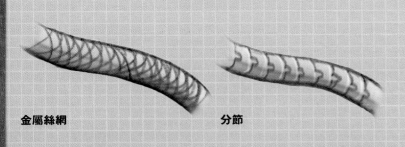

金屬絲網 分節

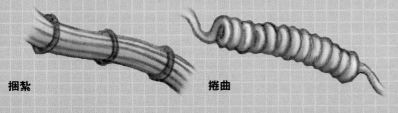

捆紮 捲曲

紋 光滑的塑膠

34 配件和裝飾

一款基本的類人機器人，乍看也許十分有意思，但是缺乏可供咀嚼的敘事元素。作為一個藝術家，應該時常考慮他／她所創造的機器人存在的意義。為機器人增加配件和裝飾，描述它們的作用和功能，可以進一步增加機器人的吸引力。

速寫的修改

快速地修改速寫，嘗試多種可行性，也許某一個設計就會決定最後的成稿。

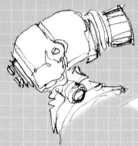

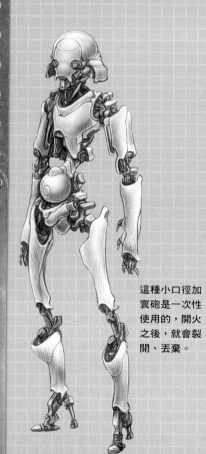

基本框架

標配機器人的基本框架，類人的結構和功能能夠完成基本功能，並且留下很大的修改空間。

這種小口徑加寰砲是一次性使用的，開火之後，就會裂開、丟棄。

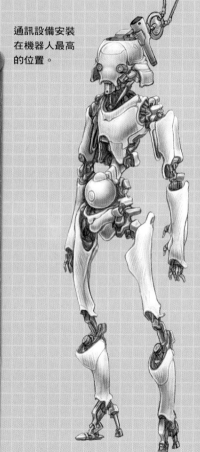

通訊設備安裝在機器人最高的位置。

通訊功能

機器人的頭骨上突出一系列通訊設備：圓盤裝置上插著兩根主要的天線，稍低一點安裝著螺旋盤，能夠幫助傳輸信號。注意機器人身上移去的部分（部分頭蓋骨），那裡添加了更多額外的設備，並且增強了統一性。

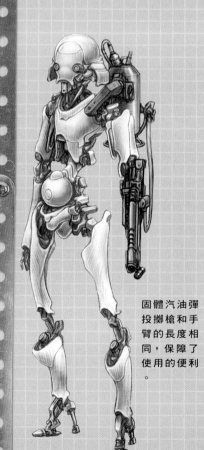

殺傷功能

機器人的左前臂變成固體汽油彈投擲槍。汽油彈安放在機器人左肩膀和肩胛骨上的大型容器中，通過管道輸送到槍膛的引導線。燃料與武器相分離，一個簡單的變動，增加了視覺複雜性。

固體汽油彈投擲槍和手臂的長度相同，保障了使用的便利。

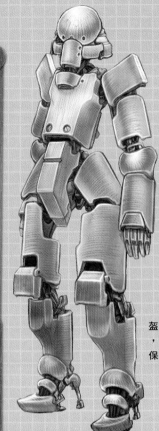

防禦功能

機器人身上鋪滿了抗熱絕緣的磁化防彈板，可以在極其惡劣的環境下生存。金屬盔甲貼合機器人的表面，在關節處仍然留有足夠的空間，可供靈活運動。

盔甲面板之間的空隙，使得機器人的關節保持彈性和靈活。

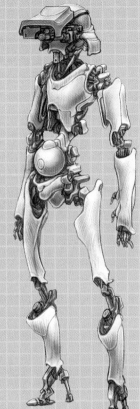

勘測功能

機器人擁有延伸出來的巨大感測器，具有極好的視野。通過左側望遠鏡的多組鏡頭與旋轉裝置，機器人可以以不同的方式觀看。除了地球的另一端，它幾乎什麼都能看到。

在作戰時，有機器人自己去除這些裝置的潛在可能。

補給功能

這一版本的機器人擁有一個可拆卸的置物箱。箱子被劃分成多個部分，並且注重前後平衡。機器人可以單純充當運輸員的角色；也可以將箱子作為主機，提高自己的認知和判斷能力。

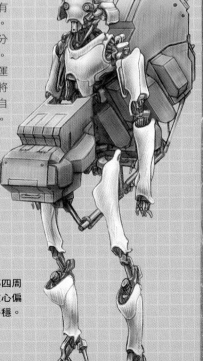

箱子安裝在臀部四周，使得機器人重心偏低，看起來更平穩。

巡視功能

這種機器人的背部安裝了三個跳躍噴氣機。穿過胸部平板的支撐帶起到額外的固定作用。噴氣機的開口是中空的球形，分別朝向不同的方位。開口應該從身體處延伸向外，這樣才能保證身體的自如運動。

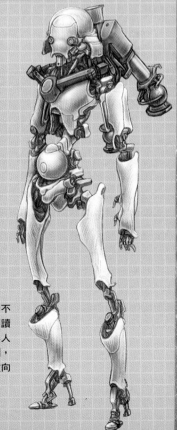

噴氣機應該朝向不同的方向，否則讀者就會覺得機器人對方向缺乏控制，感覺它很容易撞向牆壁。

36軍事配件

　　為了執行既有功能，機器人需要使用一定的工具。武器是進攻型機器人的標誌，能夠反映出它的企圖、功能甚至個性。考慮到實用性，通常安裝的是可拆卸替換的標配武器，應用範圍更加廣泛。在下面的兩頁中，我們可以看到，只需要修改基本設計，進攻型機器人就能完成不同功能的轉換。以下武器是專為大批量生產的類人機器人設計的。

考慮到平衡
設計武器的時候，要考慮它將會如何影響機器人的重心。

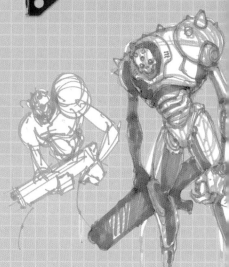

普通步槍

這是一架普通的突擊步槍；在隨後的變體中，它的框架和機閘保持不變。這就是軍隊中槍的基本配置，能夠實現槍的基本功能。

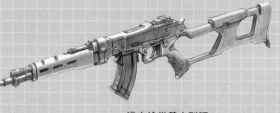

這支槍供基本型類人機器人使用。

近距槍

這杆槍增加了一個獨立的 40 毫米煙霧彈推進槍管，位於原來槍管的下方，是機器人煙霧彈兵團的裝備。突出的鐵製瞄準器非常顯眼。機器人的手要比普通人大，為了便於抓取，扳手的護弓延伸到握把的底部。

怪異或者龐大的機器人，需要這樣的扳手護弓。

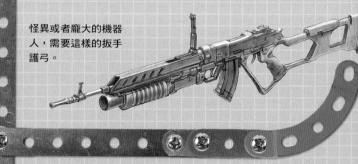

重機槍

內裝機關槍子彈帶的盒子替換了原來的彈閘。在槍管的盡頭處，安裝了朝向下方的消焰器（裝於槍口以減少射擊時火藥氣體燃燒產生的火光）和兩腳支架。槍架的頂部安裝了支撐把手，便於在壓製射擊的猛烈火力中將槍扳倒。

這種槍的使用取決於機器人個頭的大小，不傾向於經常使用。

狙擊槍

延長的槍管增加了步槍射擊的準確性，瞄準鏡直接連接到機器人的處理器上。縮短的槍閘更利於狙擊。為了更便捷、更直接地扣動扳機，機器人的手取代了原本握把的位置。槍則直接固定在它的手腕上。

這款槍需要在機器人身上有對應的介面。

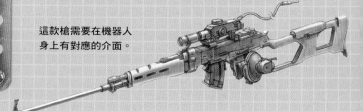

室內近距離作戰 (CQB)/ 警衛槍

這一款槍的槍膛經過改裝，使用的是手槍的子彈。它最大限度地縮短了槍管。前面增加了一個用於固定手臂的傾斜握把，還增加了伸縮式的滑動槍托（下面是縮進的狀態）。這款槍適合近距離警衛或者機器人坦克和炮兵團。

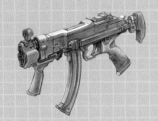

經過改動，槍上面的很多零件都最小化了，這意味著此槍僅適合近距離作戰。

步槍

縮短的槍管前面安裝了陶瓷刺刀，如果需要，可伸縮式的槍托可以大幅度地縮短槍的長度。

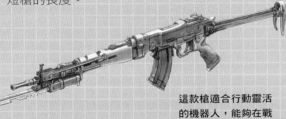

這款槍適合行動靈活的機器人，能夠在戰場上迅速行動。

暗殺

這款槍適用於秘密組織和非法集團的暗殺與勘測。縮短的槍管上安裝著巨大的消聲器。槍閘位於槍管下方，是一個螺旋狀裝置，可以一次安裝五發子彈。拋殼口安裝了墊有襯墊的黃銅集彈器，可以減輕槍膛的動靜，收集外拋的子彈殼，以免在現場留下痕跡。

可以嘗試一些奇怪的槍，但是功能必須明確。

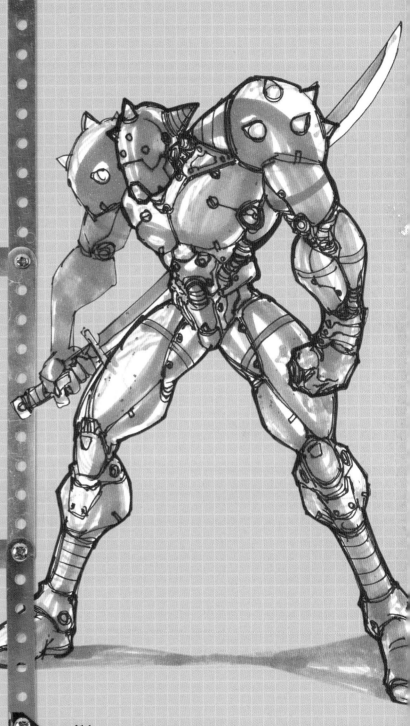

劍士

槍不是唯一的武器。在這幅速寫中，機器人鬥士的身體前傾，左邊的拳頭緊握著，右邊的拳頭握著一把軍刀，正準備揮下。描繪可信的軍事武器的最好方法，就是從博物館和書本中搜尋軍事歷史資料。

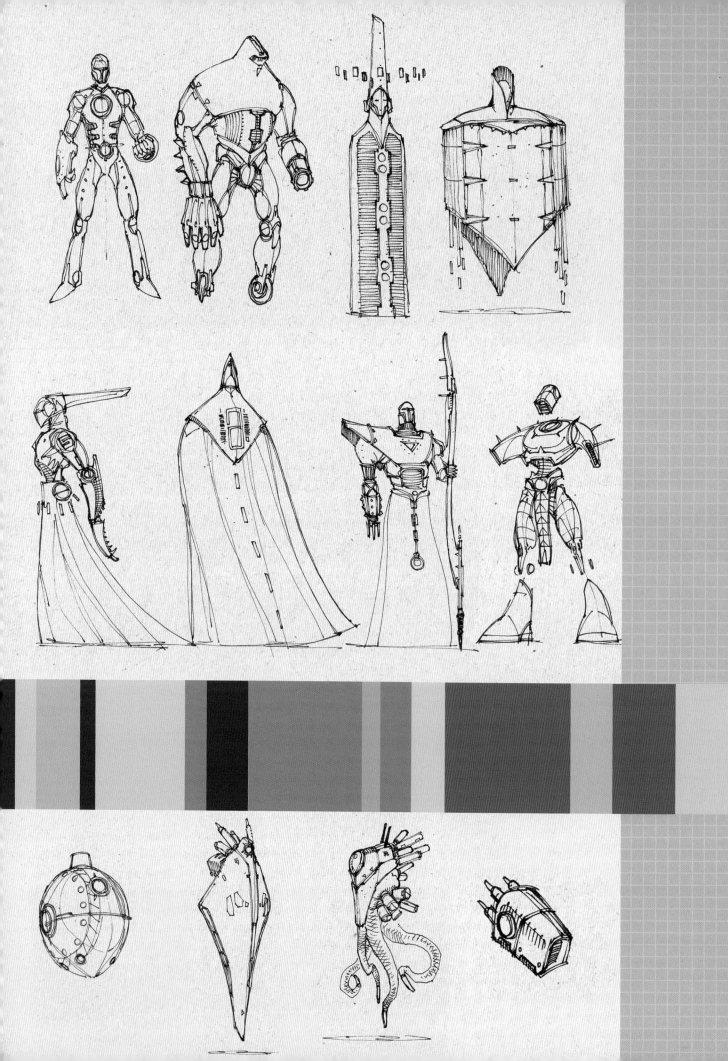

本單元描繪和示範了五十個機器人的繪製和上色過程。配有文本、圖畫，指導讀者進行機器人的藝術創作，並逐點進行分析。向讀者說明了機器人為何物、何時何地出現，以及機器人做什麼。條分縷析的步驟說明讓你能夠看清設計的每一個過程；所有的機器人都拆分成獨立的部分，讓你對它們的結構一目了然。通過這一部分的學習，你也能輕鬆創作自己的機器人。在本單元中，首先展示一部分基本型機器人，你可以從此處著手。

機器人兵工廠

大批量產、結構簡單是基本型機器人的特徵。生產這種機器人的目的，有時候僅僅在於易於使用，花費較為低廉，因此普及率相對較高。

基本型機器人提供了很好的入門機會，它們的細節不多，生理結構較為簡單。你可以先從機器人基本常識入手，熟悉和掌握機器人的設計與製作，慢慢練手，從而學會一系列繪製機器人的技巧，並為以後創作更為複雜的機器人打下基礎。

基本型
機器人

嘗試不同

基本型機器人的繪製比較簡單，因此可以嘗試各種各樣的方法，即使覺得不滿意，廢棄重新畫一個也很方便。這樣直接快速的繪製有時候能導致意想不到的效果。

◀這個機器人不太正宗，倒像是某種生物，把自己假扮成機器人的樣子。

◀這個機器人彎曲扭八的姿勢過於卡通。

▶驕傲自滿的姿勢，些許憨傻的笑容，這個機器人帶了太多人類的特性，就好像漫畫版的人類。

◀儘管很穩定，但是這個機器人的腿部結構讓人覺得它行動困難。

一個好的設計，即使從背後看也有很多特徵。

對於這樣圓圓滾滾的機器人來說，它的胳膊必須夠長，長過它的腰圍。

機器人的一部分，比如這個面罩，因為過於簡單，所以要手動操作。

矮壯的機器人
多角度視圖

創作機器人的時候要培養自己的視覺判斷能力：如果你想要創作出一個矮矮胖胖、結結實實的機器人，那麼短而粗壯的腿部，能夠強化你需要的效果。

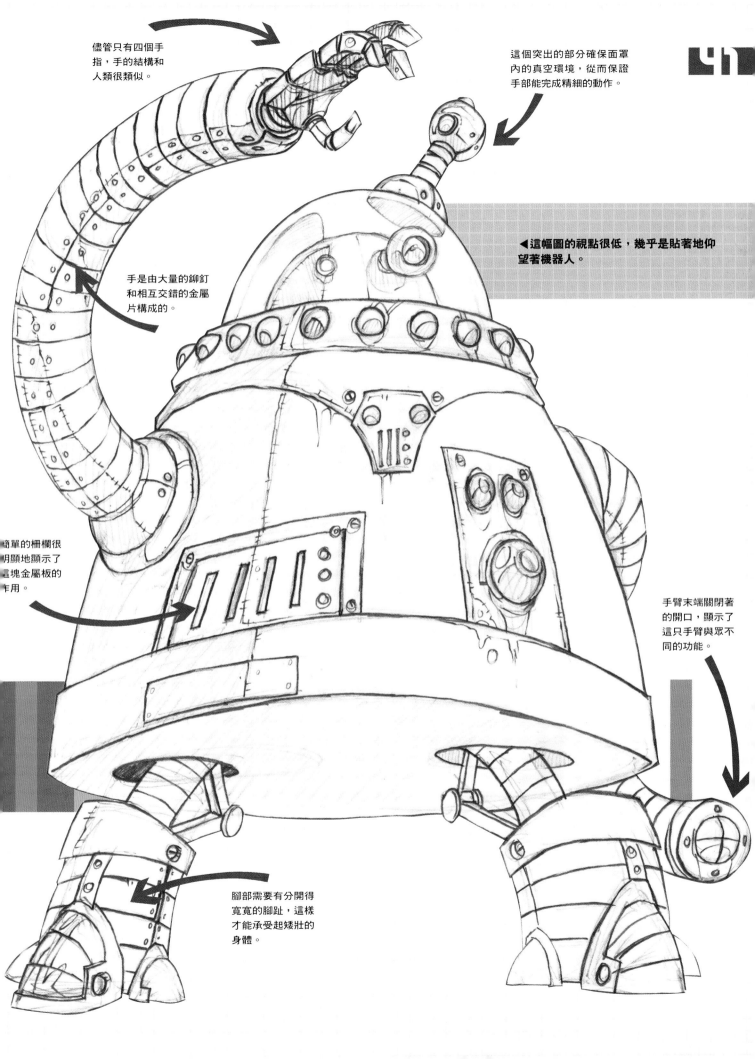

儘管只有四個手指，手的結構和人類很類似。

這個突出的部分確保面罩內的真空環境，從而保證手部能完成精細的動作。

手是由大量的鉚釘和相互交錯的金屬片構成的。

◀這幅圖的視點很低，幾乎是貼著地仰望著機器人。

簡單的柵欄很明顯地顯示了這塊金屬板的作用。

手臂末端關閉著的開口，顯示了這只手臂與眾不同的功能。

腳部需要有分開得寬寬的腳趾，這樣才能承受起矮壯的身體。

伊 姆

投遞郵件的機器人

基本形狀

1 2023 年，為了解決消費者在網上購物所帶來的繁重的人工信件投遞問題，伊姆誕生了。不用擔心信件的內容安全，它們在分類排放室中已經密封，得到了百分之一百的保護。

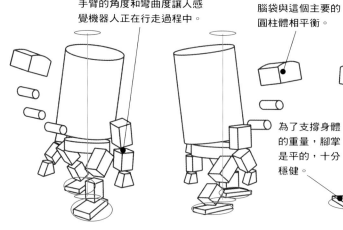

手臂的角度和彎曲度讓人感覺機器人正在行走過程中。

腦袋與這個主要的圓柱體相平衡。

為了支撐身體的重量，腳掌是平的，十分穩健。

輪廓要點

2 手臂基本上是多餘的，只是偶爾用於自我修復和開啟笨重的門。沒有安裝手臂的版本也很常見。

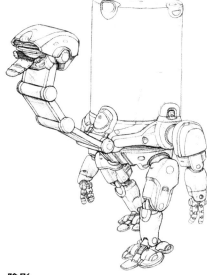

差分全球衛星定位系統 (DGPS) 遙感器保證有效和準確的導航。

陰影

3 嘗試用交叉線強調物體的形狀，一方面讓它看起來更加立體一點，另一方面標示了光源。

所謂的"喙"其實就是一個適合抓取的手指，用於開取信封。

渲染

4 機器人的形狀很簡單，基本上就是一個有兩條腿的圓柱體。為了達到真實的運動和姿勢效果，可以把這個機器人看成是和人類一樣的兩足動物，只是重心分配上不太一樣罷了。

在任何不平坦的路面上，伊姆都能夠用腳尖平穩地走路。

阿 迪 優

私人助理機器人

基本形狀

1 阿迪優是與人非常親近的都會型私人助理型機器人。二十一世紀早期的機器人玩具是機器人的雛形，阿迪優正是從機器人玩具進化而來。這種機器人有著與人類十分接近的形體。它們的關節全部都是球形或者圓柱形，具體的形狀由身體部位的運動要求決定。

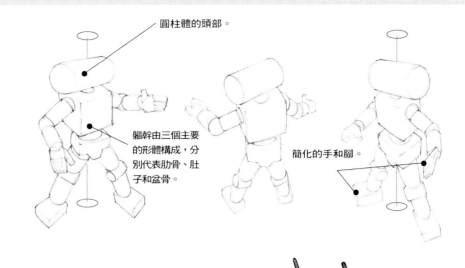

圓柱體的頭部。

軀幹由三個主要的形體構成，分別代表肋骨、肚子和盆骨。

簡化的手和腳。

輪廓要點

2 用淺灰色的馬克筆迅速地勾勒出基本形狀。一旦對姿勢和比例滿意了，再用鋼筆或者鉛筆對馬克筆的線條進行修改，加上細節。

在有趣的部位濃縮了細節，譬如臉部、手部和關節。

根據功能的不同，各部分的金屬材料也有所不同。通過顏色和材質的運用來體現這一點。

用繪圖軟體中的文字封套工具製作標誌或者標籤，以貼合平面表面（詳細情況請參考第 20 頁貼畫和標誌）。

陰影

3 在數位繪畫軟體（比如 Photoshop 或者 Painter）中，用噴槍或者筆刷工具迅速地確定明暗，設想出一個穩定的光源，確定光照方向。這個步驟可以新建一層，只用黑白作畫，上色部分留到下一個步驟進行。

渲染

4 擦掉前一步驟中的簡略陰影。在這個階段加入色彩（最好是稀薄、飽和度不太高的顏色，這樣才能突顯出眼睛和標誌等等"熱點"）。在上色的過程中，可以重新用實心的筆刷勾勒清晰的輪廓邊緣，渲染細節。

鐵 猴 人

機器人動物園

基本形狀

1 在機器人爭鬥中，鐵猴人這樣的設計非常普遍。它的形狀類人，能夠應付各種各樣不同的戰爭環境。如果需要的話，人類飛行員還可以對它進行遠端操控。

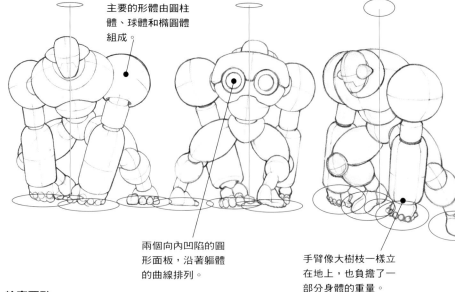

主要的形體由圓柱體、球體和橢圓體組成。

兩個向內凹陷的圓形面板，沿著軀體的曲線排列。

手臂像大樹枝一樣立在地上，也負擔了一部分身體的重量。

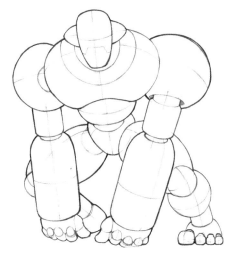

輪廓要點

2 鐵猴人的身體主要是球形的，在設計過程中要強調出它身上的曲線。在某些部位，同時也加入了一些棱角，以增加對比。

在機器人面板的邊緣上加上高光和擦痕，增強外表機械和磨損的感覺。

覆蓋上黃色和藍色。

陰影

3 畫上鐵猴人的基本陰影。因為在機器人身上用了兩個光源，所以增強了戲劇效果。

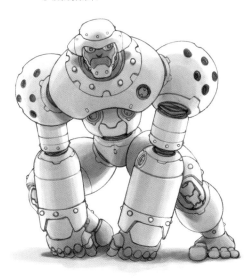

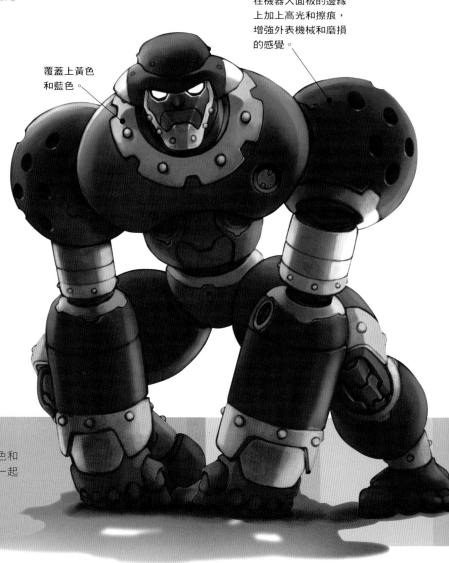

渲染

4 畫下基本的顏色，機器人的底色基本是紅色和綠色，因為這兩種顏色是互補色，組合在一起能夠營造出更加吸引人的效果。

PAHS 58

支援鬥士

基本形狀

1 因為前突的駕駛艙，這款機器人的樣子總是向前傾著。手臂上的槍支和導彈向後延伸，以保持身體的平衡。三節式的腿能夠在各種地形上（不管是鄉村還是城市）輕鬆地行走。

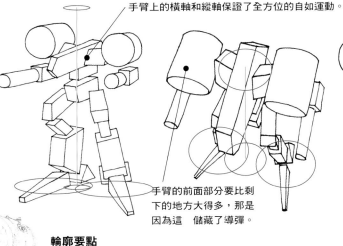

手臂上的橫軸和縱軸保證了全方位的自如運動。

手臂的前面部分要比剩下的地方大得多，那是因為這 儲藏了導彈。

加長的腳趾，使得機器人在開火的時候能夠保持身體平衡。

輪廓要點

2 速寫的時候可以筆跡潦草且淺。這樣能夠畫得快一點，而且用鋼筆描線以後，可以將鉛筆的印跡輕而易舉地擦去。

描線的時候加強對細節的處理，烘托機器人整體的感覺。如果你覺得機器人過於混雜的話，可以刪除掉一些小細節。

慎重使用高光。太多的高光會讓 PAHS58 顯得過濕或者過於蒼白。

貼畫順著面板的傾斜度，從邊緣的輪廓線中就能看出來。

陰影

3 畫上有層次的高光和陰影。可以先畫槍管和關節這些陰影最深的地方，作為參考，然後再畫其他地方的陰影。

選擇一個光源，加以細緻化。有層次的陰影給人品質和縱深的感覺。

渲染

4 為了避免在設計的時候動用太多太複雜的顏色，最後選擇兩種顏色為主色調，並且以其中一種顏色為重中之重。

初 級 盤 旋 機 器 人

機器人的戰爭

基本形狀

1 作為機器人格鬥競技場上的新晉挑戰者，即使在初試階段，這款機器人就表現不俗。它的結構相對簡單，因此能夠承受超強度的傷害，依然保持基本功能不受影響。

尖尖的形狀代表了十分挑釁的態度。

碩大的圓形腦袋是機器人其他部分的焦點。

底部的圓柱體都是平行的，可以體現出運動的方向。

輪廓要點狀

2 機器人的姿勢和整體構圖講述著它的故事。因此要選擇富有表現力的形狀和身體姿勢。這個機器人擺出一個十分挑釁的姿勢，好像正準備與敵人進行面對面的交鋒。

濃重的陰影表示機器人正在漂浮。

陰影

3 先鋪上一層富有戲劇性的黑色，作為其他陰影的參照。

模仿已有的機器人不是一件難事，不過機器人設計的樂趣在於能夠任意地改變它們的形狀和顏色。

鮮亮的顏色體現出機器人明顯的對抗態度。

渲染

4 在設計中用不同的材質體現機器人的不同材料。閃亮的部分看起來像鉻合金、玻璃和有光澤的塑膠。昏暗的部分看起來像是金屬、布料和著色的表面。

機 器 人 小 胖

機器人餐廳侍者

基本形狀

1 機器人小胖是飛速速食連鎖店的侍者,這個連鎖店的老闆是從狗糧事業起家的。機器人的樣子胖嘟嘟的,像個籃球似的,似乎在告訴人們,速食比運動更健康。

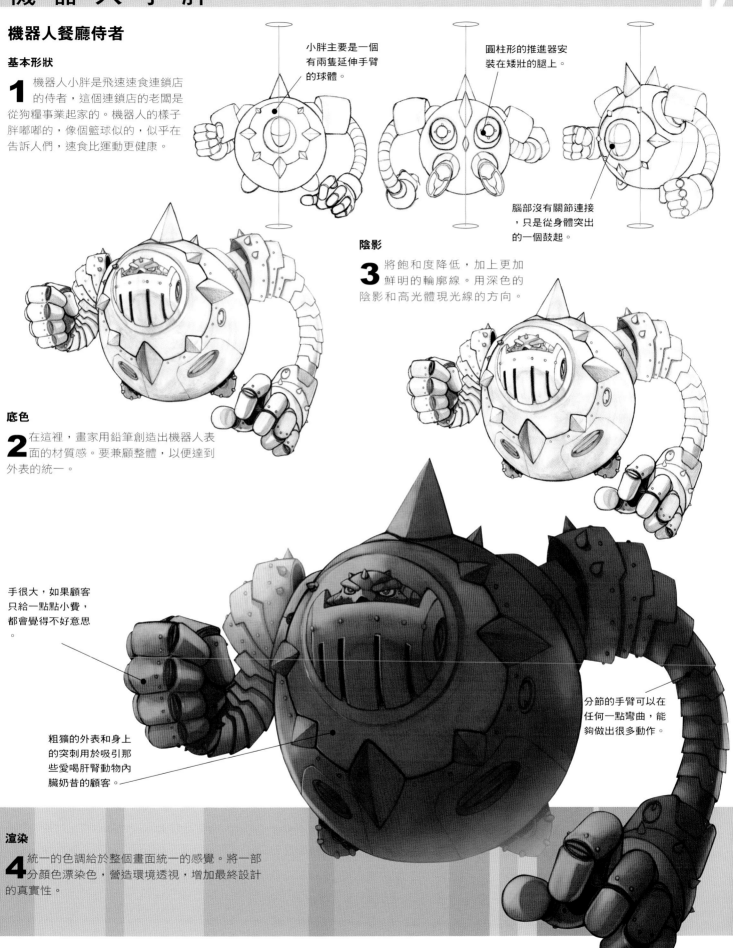

小胖主要是一個有兩隻延伸手臂的球體。

圓柱形的推進器安裝在矮壯的腿上。

腦部沒有關節連接,只是從身體突出的一個鼓起。

底色

2 在這裡,畫家用鉛筆創造出機器人表面的材質感。要兼顧整體,以便達到外表的統一。

陰影

3 將飽和度降低,加上更加鮮明的輪廓線。用深色的陰影和高光體現光線的方向。

手很大,如果顧客只給一點點小費,都會覺得不好意思。

粗獷的外表和身上的突刺用於吸引那些愛喝肝腎動物內臟奶昔的顧客。

分節的手臂可以在任何一點彎曲,能夠做出很多動作。

渲染

4 統一的色調給於整個畫面統一的感覺。將一部分顏色漂染色,營造環境透視,增加最終設計的真實性。

48 曼 塔

盤旋的戰鬥機器人

基本形狀

1 這一款盤旋著的海上巡查機器人，結構就像一條飛魚一樣，其實並不複雜。在接下來的步驟中，你只需要調整和修改形狀，使之不同，表面更加複雜，曲線變得更多。

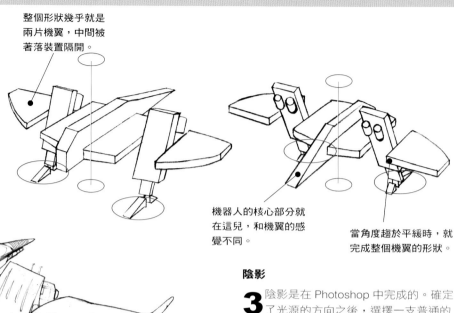

整個形狀幾乎就是兩片機翼，中間被著落裝置隔開。

機器人的核心部分就在這兒，和機翼的感覺不同。

當角度趨於平緩時，就完成整個機翼的形狀。

陰影

3 陰影是在 Photoshop 中完成的。確定了光源的方向之後，選擇一支普通的圓頭筆刷，調節好透明度，迅速畫出亮部和暗部。同時還要擦淨鉛筆線稿。

輪廓要點

2 用 2B 的鉛筆勾畫，給與線條以力度和細小的顆粒材質。多考慮關節處各部分的連接。還要注意透視的正確。

突起與機身保持平行，指向進攻的方向。

出於空氣動力學的考慮，面板都是流線型的。

增強的結構線穿過著陸裝置，橫貫整個機身。

在戰爭中，通訊裝置可以旋轉，或者縮回機器人外殼內層。

渲染

4 用金屬的顏色及材質，為機器人增添更多的細節。但是不要使用太多顏色。在完成階段的最後，加上貼花。

軍 用 進 攻 型 機 器 人

打鬥專家

基本形狀

1 這款機智的步兵機器人有著與人相類似的體形，非常適合身體格鬥。它的關節都手臂結構都是基於人體的結構，因此，畫家在作畫的時候應該對這些結構瞭若指掌。

為了方便手臂運動，機器人胸部的長度要大於寬度。

盆骨非常小，它只具有連接關節的作用，幾乎沒有什麼內部裝置。

每個角度都顯示出大塊頭的手臂如何支配整個設計和姿勢。

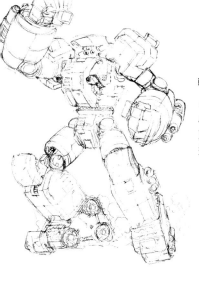

輪廓要點

2 在最初的速寫中，你可以運用很多技術。嘗試著用鉛筆和淺灰色的馬克筆交替作畫。電腦掃描線稿的時候，這些線條很容易去除。

頭部的遮棚，保護機器人在打鬥過程中免於傷害到光學感測器。

陰影

3 描線時，要使用不同粗細的線條，這樣可增加畫面的趣味性，還可增加機器人的體積感。要達到這樣的效果，可以多用幾支不同尺寸的鋼筆。

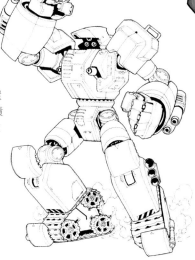

胸部兩側安裝著兩台輔助加農炮，用於近距離平射，因此射程不是太遠。

小小的細節，例如升騰的煙塵，可增加視覺刺激。

渲染

4 有斜面的邊緣照射到更多的光線，可以在那裡增加一些高光。關節處則最好增加一些鏽跡和塵埃。著色切割線，使它們看起來就好像嵌進去一樣。

捕 食 者

間諜獵人

基本形狀

1 捕食者簡單的外表，掩藏了它內部的複雜性。它其實是一個打入敵人內部的間諜。

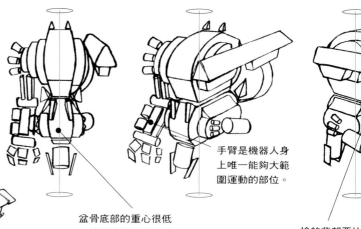

盆骨底部的重心很低，使得機器人的姿勢比較沉穩。

手臂是機器人身上唯一能夠大範圍運動的部位。

槍的背部要比噴口突出得厲害（為了活動和瞄準得更加自如）。

輪廓要點

2 用 20% 灰階的馬克筆劃出機器人的機構和相關細節。用 0.1 的描線筆勾勒外輪廓。再用 0.5 的描線筆加粗某些線條，強化某些形狀。

陰影

3 上陰影時，提亮機器人的某些部位，製造奇異的感覺。

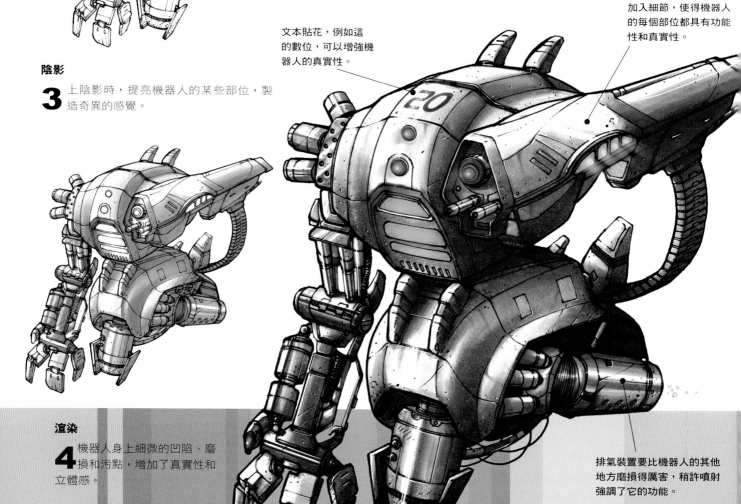

文本貼花，例如這的數位，可以增強機器人的真實性。

加入細節，使得機器人的每個部位都具有功能性和真實性。

渲染

4 機器人身上細微的凹陷、磨損和污點，增加了真實性和立體感。

排氣裝置要比機器人的其他地方磨損得厲害，稍許噴射強調了它的功能。

車 輪 — E

廢物處理機

基本形狀

1 車輪-E機器人在車輪上收集垃圾。它在工廠　主要擔任守門人的職務。它由結實的機車輪胎推動，可以將食品加工部的邊角料剷除到廢品收集箱中，同時還可以清理垃圾。

輪廓要點

2 因為畫家試圖模仿基本的垃圾桶外型，因此機器人最初的形狀是簡單的圓柱形。

陰影

3 在這個階段，加入了所有額外的細節。用鬆散的線條勾勒出機器人的基本結構。

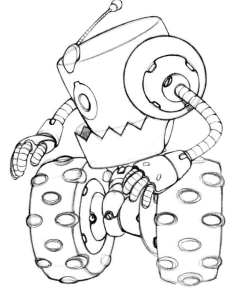

渲染

4 除了發光的警示燈之外，機器人其他部分的上色都很簡單，以實用為主。車輪-E機器人的設計者並不想給它加上什麼花俏的裝飾，因為在工廠工作幾天之後，它也無法漂亮得起來了。

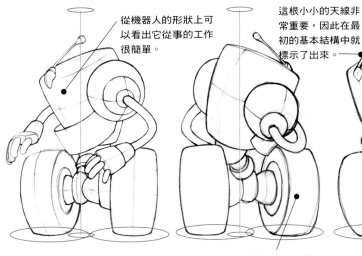

從機器人的形狀上可以看出它從事的工作很簡單。

這根小小的天線非常重要，因此在最初的基本結構中就標示了出來。

這一對大大的、膨脹的輪胎，稍後會被加上花紋。

這根天線向前旋轉，其實是一個極複雜的嗅覺感測器。

相對於其他人來說，車輪-E機器人是一個龐然大物。因此它身上安裝了一些旋轉並閃爍的警示燈，以提醒工廠的員工避開這個笨拙的機器人。

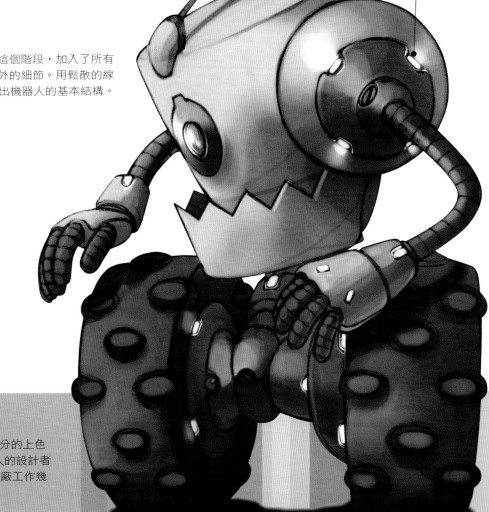

52 綠色機器人

自然界的奇蹟

基本形狀

1 2012 年，單州工業公司催生了這種像螃蟹一樣的機器人。它監視著從兩極到赤道的所有國家公園。因為冰蓋融化，所以機器人的行為就好像遷徙的候鳥一樣。

腿部的連接關節基於球體連接系統。底部的輪子用於平地上的大踏步走。

機器人的這個半球體結構十分簡單。簡單的體積讓我們一眼就能看明白各個元素是如何連接在一起的。

幾何結構顯示了機器人的大體形狀，以及腿和身體如何保持平衡。

草擬

2 瞭解了機器人的結構之後，很快就可以草擬出它的形狀，並且畫出輪廓圖。如果你覺得不放心，可以首先用灰色調子找尋體積感。然後在原來的層上新建一層，用於上色。

渲染

4 由於數位繪畫看起來過於修飾和整齊，所以考慮在 Photoshop 中使用材質和自定義筆刷。用覆蓋、柔光、顏色焦灼等方式附加上材質層。為了畫面的完整性，最後在地面上加入投射的陰影。

陰影

3 用單色設計出機器人的大體形狀，然後擦去這個形狀，重新定義機器人的設計。

這款機器人由合成回收塑膠覆蓋在鋁框架上製成。所有的元件，包括監視、航行、交流和分析等功能，都裝載在身體裡面。

這款機器人實際上是用指節行走，而突出的手指是用於攀爬以及與環境交流。

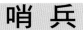

哨 兵

高風險處理機器人

基本形狀

1 這款機器人專用於荒蕪地帶的高風險作業。雖然用了現代技術，但是外觀看起來相對簡單、笨拙。

這款機器人的身體和腿沿著中軸線保持對稱，從而保持平衡。

這是頭部的一部分，在以後的階段，它會從中裂開，不過依然保持現在的形狀。

腿部連接在這個中間部分；頭部和較低的集成體都是從這個部分延伸開來的。

輪廓要點

2 將圖片放大到想要的大小。所有的線條都有一些模糊和馬賽克。因此有必要讓線條變得更加清晰。在顯示器上處理畫面相應的細節。

為哨兵加上鐵或者灰塵，增加它的真實性。

陰影

3 光源影響了整個畫面的效果。在 Photoshop 中加入顏色和陰影的最好方法，就是複製一個線稿層，然後在下面那個圖層上作處理。

不同的色調和陰影能夠增加畫面的縱深感。

渲染

4 這款機器人帶有軍事功能，因此它的顏色是蟹青色，用意十分明顯。別以為它只有一種顏色，只要願意，它可以在任何時候改變顏色——不過光源的方向不能改變。在最後階段，堅持光源的統一性十分關鍵。

記住，不管是顏色還是陰影，在不同的平面或曲面有不同的效果。

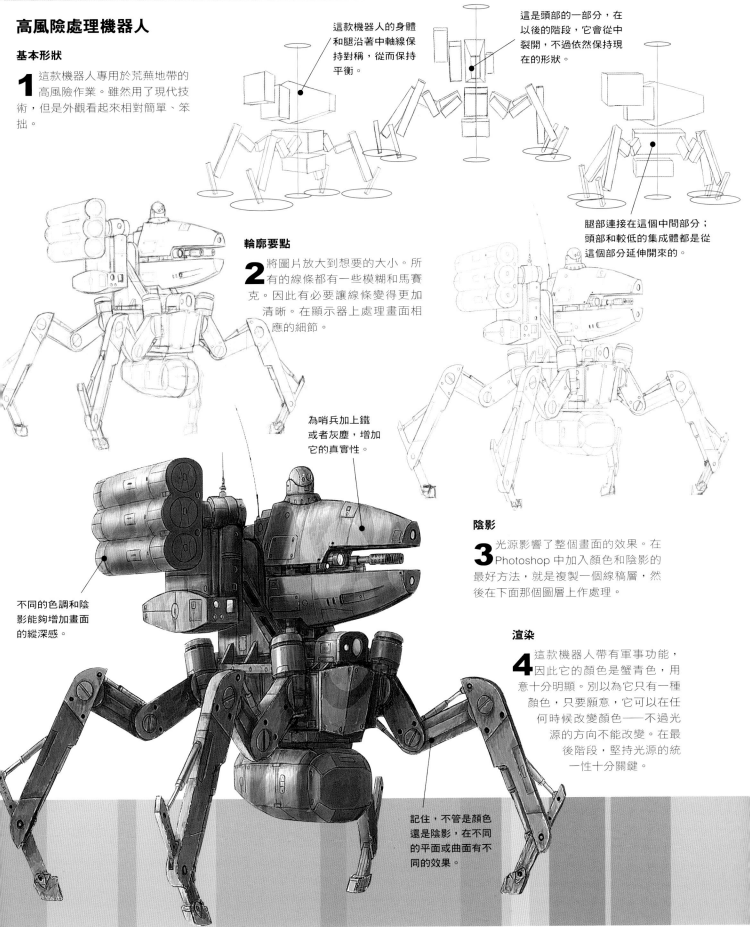

54 多 迪

多彩的溜狗者

基本形狀

1 最初設計中的基本形狀，比如方形、三角形、環形，在最後完成稿中依然清晰可見。有彈性的分肢上面加了第三個輪子，以保持身體平衡。簡化了的鉗形手強化了非人類的感覺。

擠壓的長方體說明機器人此時正蹲著。

三角形增加了畫面的深度。

簡單的圓柱體很容易畫。

身體的每一個部分都可以獨立轉動。

手繪方式

2 這款家用機器人的所有初識形狀都是手繪而成，因此它看起來性能良好並且非常友善。

交叉線

3 用交叉線和陰影來定義光照的方向。在具體細節之上加上深色的輪廓線，使得機器人呈現出實用、機械、磨損的樣子。

容器中記錄了狗主人的聲音。

多功能的手能同時抓住多條狗繩。

因為狗繩經常糾結在一起，多迪被遺棄使用了。

調色板

4 多迪是家庭服務型機器人，因此畫家選擇了明亮的、帶有強烈對比的顏色。這些明快的色調掃除了多迪以往作為工業機器人的歷史。

巨腦機器人

突擊隊員

基本形狀

1 空間部隊的某些高級戰士，在受到嚴重的傷害之後，就會被植入機器人的外殼。機器人的站姿很豪邁、穩固、堅定。為了彌補靈活性的不足，設計者加長了它的手臂。它的這幅肖像看起來十分粗獷，而且"肌肉"發達。

全副武裝的上半身曲線與眾不同。

曲線並沒有延伸到背部。

手臂多少有些外展。

輪廓要點

2 所有的盔甲都是球根狀的，帶有一定的曲線。因此線條蜿蜒而流動。不要擔心陰影難畫，這一步的關鍵就是形狀和材質。

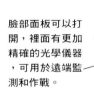

受到炮彈攻擊時，改善了的互動式盔甲向外飛散。

臉部面板可以打開，裡面有更加精確的光學儀器，可用於遠端監測和作戰。

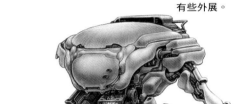

陰影

3 在這個步驟中，要小心把一些內部機構畫得混沌不清。用不同的色相，將有機材質和金屬區分開來。保持腦部陰影的精細。

渲染

4 為了在更加公開和正式的場合使用，這款機器人可以擁有引人注目、精心裝飾的顏色主題。醒目的紅星標誌和數位貼畫，使主題的呈現更完整。（詳情參考 20 頁，貼畫和標誌）。

軍事型機器人是和平的終結者，是可怖的肇事者，是永久性毀壞和恐怖的代名詞：我們應該重新考慮一下**阿西莫夫機器人法則**第一條。他們有著十分明確的姿態和外貌，非常明顯的目的。有些機器人擁有厚實的**自我防衛盔甲**，另一些則出於方便活動的需要，只有**輕便的護罩**。不管是哪一種類型，都具有攻擊傾向。

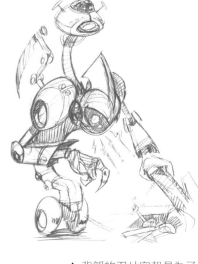

完善想法

設計此類機器人，有一個相當關鍵的道具就是武器。軍事型機器人往往有一套完整的彈藥庫，因此它們的手部，甚至全身都可以變化出許多功能。

▼這把槍已經被端得穩穩的，瞄準，準備射擊。

▲ 背部的刀片突起是為了對付從後面襲擊的敵人。

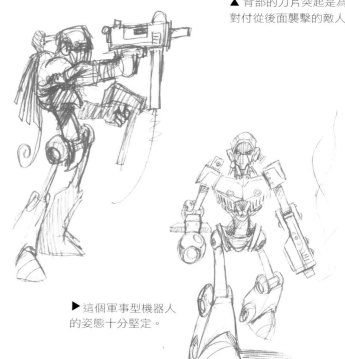

▶ 這個軍事型機器人的姿態十分堅定。

軍事型
機器人

在這個角度中，這條手臂厚實而有力，用於近距離作戰。

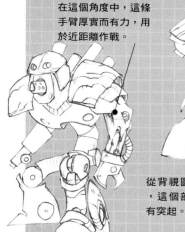

從背視圖觀察，這個部位沒有突起。

在出征的路上

多角度視圖

調整了設計之後，畫出機器人的多角度視圖。

在側視圖中，坦克輪子取代了腿。

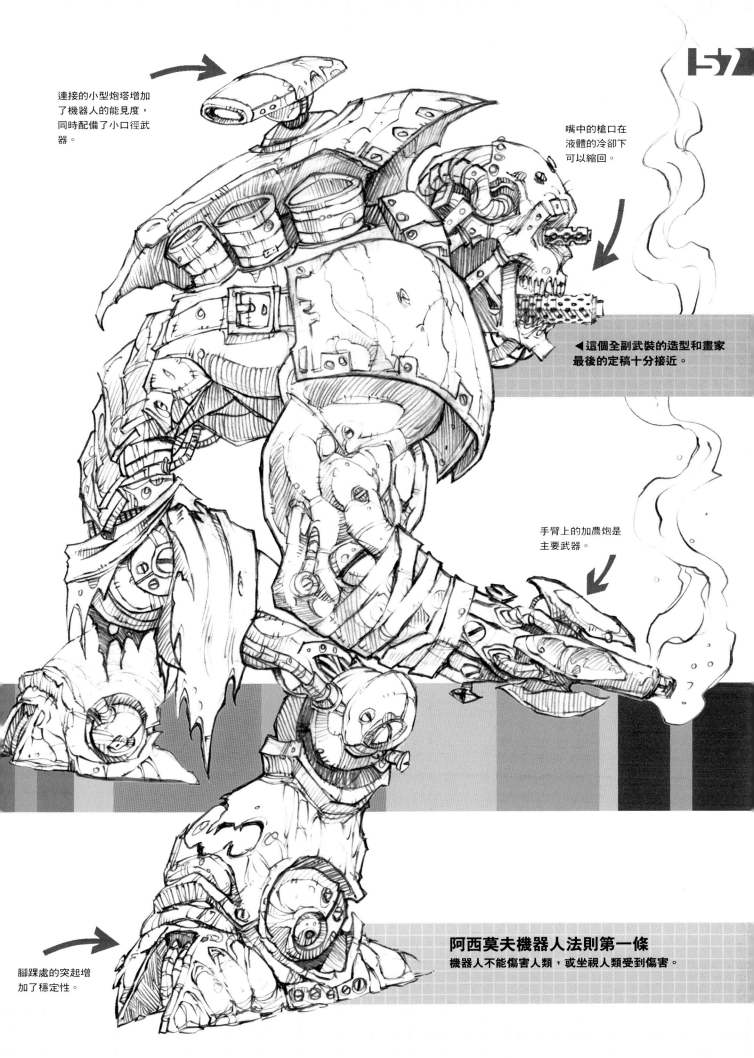

連接的小型炮塔增加了機器人的能見度，同時配備了小口徑武器。

嘴中的槍口在液體的冷卻下可以縮回。

◀這個全副武裝的造型和畫家最後的定稿十分接近。

手臂上的加農炮是主要武器。

腳踝處的突起增加了穩定性。

阿西莫夫機器人法則第一條
機器人不能傷害人類，或坐視人類受到傷害。

黃銅獅子

黃銅獅子由工程師埃森巴·凱頓·布魯諾設計製作,在英國工業革命時期堪稱奇蹟。僅僅一個黃銅獅子,就在克里米亞戰爭中摧毀了俄羅斯炮兵團,拯救了輕騎兵旅,贏得了**享譽海內外的名譽**。它以沸水攻擊武器,具有強大的爆發力和殺傷力,不過**最終還是倒下**了。

參考延伸

繪畫和調研
第 10 頁
渲染工具
第 18 頁
開拓思維
第 26 頁

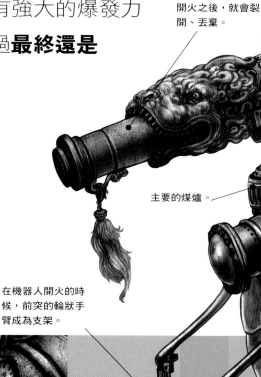

一系列可以調整和更換的望遠鏡透視鏡片。

這種小口徑加農炮是一次性使用的,開火之後,就會裂開、丟棄。

主要的煤爐。

在機器人開火的時候,前突的輪狀手臂成為支架。

加大的六發子彈的滾輪附加在騎士馬刀之上。

改裝後的騎兵刀從高處揮向步兵團。

蒸汽時代的機器人

這款機器人是靠蒸汽發動的,因此要有明顯的標誌表明它的動力來源——比如說這個木頭操縱杆和內部壓力的測量儀。

裝飾和功能

這款機器人有兩處明顯的設計特徵:一樣是華麗、裝飾性的盔甲和鑲金箔;另一樣是更實用一點的蒸汽機和汽鍋。實用的工業部分是結構的中心,而花哨的元素則充當帶有裝飾性的外殼。

來自維多利亞女王時代的靈感

這款機器人的設計，既受到蒸汽引擎的影響，又融入了英國維多利亞時期裝飾風格。雖然它的外形十分華美，但是功能性不減，四肢以及其他可以活動的部分都可以自由獨立地運作。

纖細而強壯

1 這個機器人最關鍵的連接點，就是胸部與胃部銜接的地方。為了機動性，這部分必須纖細，但是看起來依然很強壯。

前視圖

2 從前視圖看，機器人的軀體和腦袋幾乎融合成了一個比較大的形狀。

保持平衡的軸線

3 注意觀察整個形體的曲線，它的軸線穿過身體的正中間（確保背後的蒸汽引擎與前面的加農炮重量相當，以便身體保持平衡）。

幾個形狀之間沒有衝突，具有圓滑的流動性。

骨盆的圓柱體與胸部的圓柱體傾斜角度大致相同，基本是平行的。

為了避開厚厚的盔甲，騎兵手微微向外彎曲。

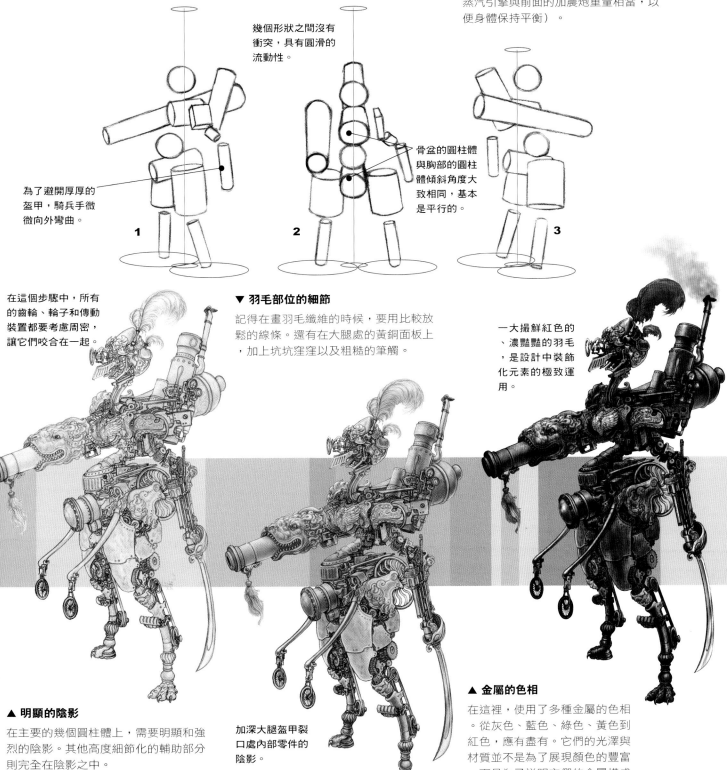

在這個步驟中，所有的齒輪、輪子和傳動裝置都要考慮周密，讓它們咬合在一起。

▼ 羽毛部位的細節

記得在畫羽毛纖維的時候，要用比較放鬆的線條。還有在大腿處的黃銅面板上，加上坑坑窪窪以及粗糙的筆觸。

一大撮鮮紅色的、濃豔豔的羽毛，是設計中裝飾化元素的極致運用。

▲ 明顯的陰影

在主要的幾個圓柱體上，需要明顯和強烈的陰影。其他高度細節化的輔助部分則完全在陰影之中。

加深大腿盔甲裂口處內部零件的陰影。

▲ 金屬的色相

在這裡，使用了多種金屬的色相。從灰色、藍色、綠色、黃色到紅色，應有盡有。它們的光澤與材質並不是為了展現顏色的豐富，而是為了說明它們的金屬構成。

裝甲兵 G

爲了應對英國的 MBW（主要軍用武器），**軸心國**研製出了這個身披重甲的傢伙，它的名字叫做裝甲兵 G。裝甲兵 G 慣於貼地作戰，給敵方的坦克兵帶來了一定的威脅。但是它**喧嘩而又笨拙**，因爲缺乏**速度和靈活性**，在破裝甲步兵團的攻擊之下，顯得有些束手無策。

參考延伸

渲染材質
第 18 頁
運動
第 30 頁
貼花和標誌
第 20 頁

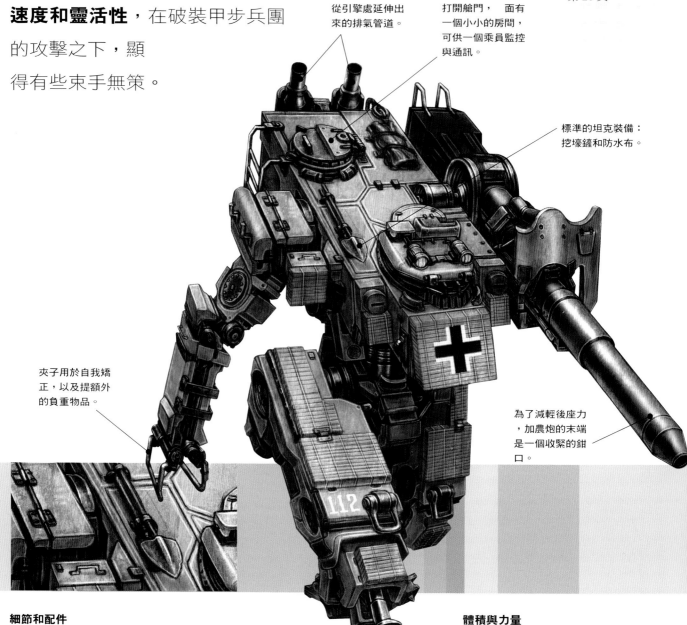

從引擎處延伸出來的排氣管道。

打開艙門，面有一個小小的房間，可供一個乘員監控與通訊。

標準的坦克裝備：挖壕鏟和防水布。

夾子用於自我矯正，以及提額外的負重物品。

爲了減輕後座力，加農炮的末端是一個收緊的鉗口。

細節和配件

爲了增加設計豐富性，畫家加入了艙門的細節，以及傳統的坦克裝飾。不過，細節的添加不是隨意的，必須襯托出整體，不能使機器人的形象混亂不清。

體積與力量

裝甲兵 G 的塊頭比其他 MBW 大，因此設計時要體現出它超大的尺寸和體積。機器人身上的很多元素都借鑒了當時真實的德國坦克造型，比如說獨特的排氣管和彩繪。

全副武裝的持槍者

這款機器人基本上由長方體組成，它四肢的活動範圍受到很大的限制。不管它多麼像人，基本功能還是一部坦克，這就意味著整個設計應該圍繞槍這個重要的元素。還有一些元素，像明顯的帶網格圖案的盔甲面板，一再出現在機器人的前面部分。

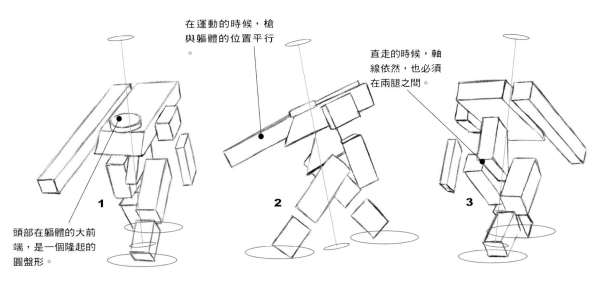

在運動的時候，槍與軀體的位置平行。

直走的時候，軸線依然，也必須在兩腿之間。

頭部在軀體的大前端，是一個隆起的圓盤形。

故意擺出的姿勢

1 機器人運動的時候，它的軸線向著移動的方向微微前傾，這 是一個很好的例子。

低重心的機器人

2 請注意，這款機器人的膝蓋部位非常之低，脛骨因此變得相當短。

傾斜和中軸線

3 較低的軀體和盆骨非常纖細，內部的零件也很少。

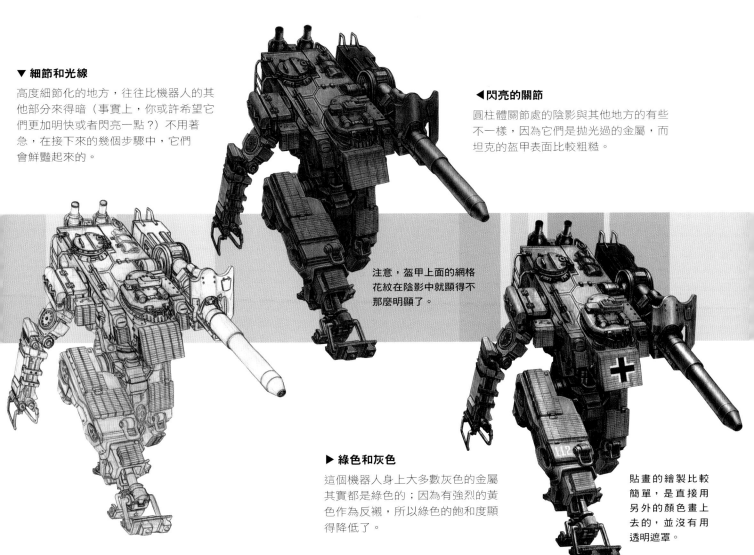

▼ 細節和光線

高度細節化的地方，往往比機器人的其他部分來得暗（事實上，你或許希望它們更加明快或者閃亮一點？）不用著急，在接下來的幾個步驟中，它們會鮮豔起來的。

◄閃亮的關節

圓柱體關節處的陰影與其他地方的有些不一樣，因為它們是拋光過的金屬，而坦克的盔甲表面比較粗糙。

注意，盔甲上面的網格花紋在陰影中就顯得不那麼明顯了。

▶ 綠色和灰色

這個機器人身上大多數灰色的金屬其實都是綠色的；因為有強烈的黃色作為反襯，所以綠色的飽和度顯得降低了。

貼畫的繪製比較簡單，是直接用另外的顏色畫上去的，並沒有用透明遮罩。

曼德沃產品系列

為了奪回斯林城，城裡的工廠艱難地研製出這一款機器人。在長達 1 個月的戰鬥中，曼德沃冒著槍林彈雨，在敵軍裝甲部隊的炮火下殺出了一條血路。**作爲戰爭年代的臨時產物**，曼德沃像前面幾代軍事型機器人一樣不太穩定，不過在機械軍團中，它依然散發著獨特的光芒。

參考延伸

渲染材質
第 18 頁
具體細節
第 32 頁
配件和裝飾
第 34 頁

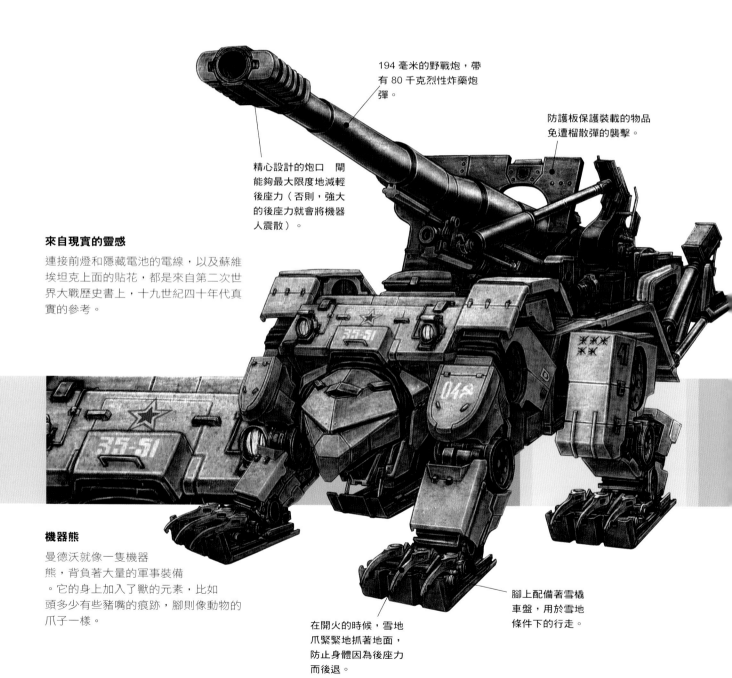

194 毫米的野戰炮，帶有 80 千克烈性炸藥炮彈。

防護板保護裝載的物品免遭榴散彈的襲擊。

精心設計的炮口　間能夠最大限度地減輕後座力（否則，強大的後座力就會將機器人震散）。

來自現實的靈感

連接前燈和隱藏電池的電線，以及蘇維埃坦克上面的貼花，都是來自第二次世界大戰歷史書上，十九世紀四十年代真實的參考。

機器熊

曼德沃就像一隻機器熊，背負著大量的軍事裝備。它的身上加入了獸的元素，比如頭多少有些豬嘴的痕跡，腳則像動物的爪子一樣。

在開火的時候，雪地爪緊緊地抓著地面，防止身體因為後座力而後退。

腳上配備著雪橇車盤，用於雪地條件下的行走。

強有力的同盟

這一款機器人被設計成四足動物的形狀。它的主要功能有兩個,第一是四處巡視,第二是通過背後安裝的炮開火。它的前面全副武裝,但是後面的很多關節和細節都裸露著(那　是戰爭中最容易受到攻擊的地方)。為了吸收炮火的後座力,並且承受比前腿更多的重量,機器人的後腿在尺寸、複雜度和力量上都有所增加。

重量的分佈

1 機器人的大部分重量集中在後部,因此平衡軸線的位置也相當靠後。

背後的炮筒

3 圓柱形的炮筒越來越細,直到炮口閘處。

像盒子一樣的身體

2 機器人的身體非常端正結實,一副固若金湯的樣子,甚至可以看到改編自坦克的痕跡。

在這個設計中,延長的連接桿更為重要。就和很多二戰時期的機器人一樣,這款機器人的整體機構基本上完全是方形的。

注意,前腿和後腿的形狀與姿勢明顯是不同的。

向前傾的頭部,看起來好像正怒目而視。

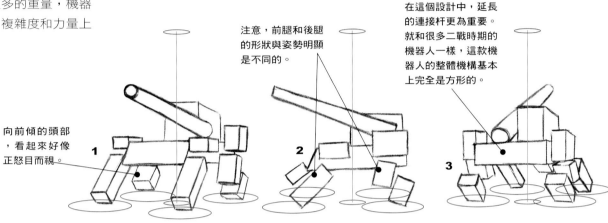

▼ 角度和彎曲

線稿中有很多尖銳的角度和細小的彎曲。所有的東西都應該有些曲折的感覺。也就是說,最好加入一些小小的瑕疵,比如凹凸不平的表面和摩擦的痕跡。

◀ 濃重的陰影

大膽地使用平塗陰影。因為之後還有很多工作要做,所以上陰影這個步驟尤為關鍵,這時候應該將腿部和身體區分開來,為後面的工作做好準備。

在平塗的陰影之上,在盔甲上加入金屬的材質(分成兩個步驟進行)。

大量的鉚釘和其他細節使得畫面混亂,在以後的步驟中,要進行進一步的梳理。

類似於大紅五角星這樣的貼花非常吸引眼球,所以要謹慎安排它所在的位置。

▶ 在俄羅斯的冬天

這個步驟為機器人塗上寒冷冬天的顏色(當然是期望達到真實炮筒的效果)。提亮整個機器人,不過,因為只是使用了透明遮罩,所以原來的陰影並沒有改變。

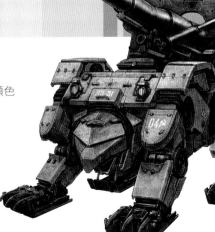

TAS-21 針管

針管機器人由定位巡航導彈演化而來。它能通過海路或者 H.A.L.O 空投跟蹤敵人，並且通過衛星導航隨時調整座標。強大的四方位推進器使它能夠佔據最佳位置。到達目的地以後，針管立即**進入隱匿狀態**，直到目標出現在射程之內，就會發射巡航導彈。而它自身則進行引爆，以防止敵人掌握製造"針管"的技術。

參考延伸

繪畫和調研
第 10 頁
渲染
第 16 頁
渲染材質
第 18 頁

目標感測器首先在目標上做記號，然後在開火之前將資訊傳輸到巡航導彈的內部導航系統中。

當針管被敵人發現的時候，側面的小噴氣罐就會噴射煙幕，為它開火和自我銷毀留下充分的時間。

前腿的造型很奇特，分開的腳趾便於攀登高處，針管甚至能夠爬樹和建築物。

可調適的底座和框架具有很強的適用性，使得巡航導彈能夠方便地進行式樣翻新。

▼ 面板和線條

機器人連接面板上面細緻的曲線，與巡航導彈上簡潔的線條形成鮮明的對比。

功能決定形狀

從這個角度看，機器人的形狀有點像巡航導彈的支架。簡化機器人這一區域的形狀，讓觀賞者清楚地看到，巡航導彈和機器人其實是兩個獨立的部分。

在這個階段，不要過多地擔心材質問題。之後的步驟中，機器人和巡航導彈之間的區別會逐漸明顯。

運用對比

這款機器人就是一架複雜的導彈投射系統，在設計中要明確地強調這點。導彈是中心，機器人所有的一切是圍繞它建立的——不要將這一點掩藏起來，要通過強烈的對比，突出導彈這個中心。

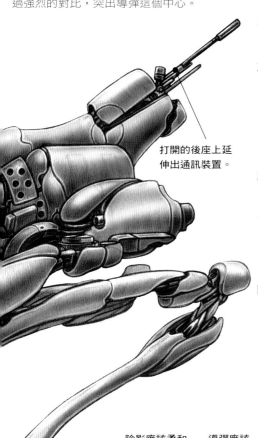

打開的後座上延伸出通訊裝置。

陰影應該柔和——導彈應該符合空氣動力學。

武器是關鍵

機器人的中心是圓柱形的巡航導彈，這一點是此設計步驟的前提條件。針管呈現出四足動物的形狀，作為參照，畫家更容易判斷出平衡軸線的位置，為創作留下更大的空間。

重量分佈

1 注意，機器人將更多的重量分佈在後腿上。

腿部結構

2 前腿、後腿的結構和關節在本質上是一樣的，但是比例不同。

開火

3 背部末端是個開口的無阻礙通道（為了減小導彈發射時的後座力）

導彈微微向上傾斜（這個角度更利於發射）

1

四肢與身體並不平行，而是呈現出更加自然的 V 字形，微微岔開。

2

注意，後腿比前腿長了多少？（這樣的設計是為了實現蛙跳）。

3

▼ 鮮明的形象

再一次強調對於巡航導彈的渲染。鮮明的圓柱形形狀是本次設計的關鍵。

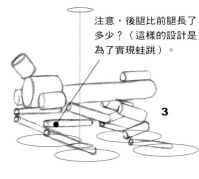

雖然機器人表面是銀白色的，但它也包含了一點點周圍的顏色。

▲ 通過上色進一步強調

為了進一步強調導彈和機器人是兩個獨立分開的部分，我們要在上色上做一點功夫，賦予它們不同的顏色。著色的不同，說明導彈的材質與機器人表面的材質是不同的。

66 大白鱘

二次世界大戰末期，美軍研製開發了"大白鱘"，使其在諾曼地登陸戰中的登陸艦上首次亮相，並且在一系列軍事裝備經歷了多年的測試。設計大白鱘的初衷是用於**防空中攻擊**，但是在前往柏林的漫漫長征中，它在城市戰場中發揮了難以估量的巨大作用。它的**四缸動力**能夠對敵方的狙擊手兵進行**地毯式**的毀滅性轟炸，從而保護了聯軍的有生力量。

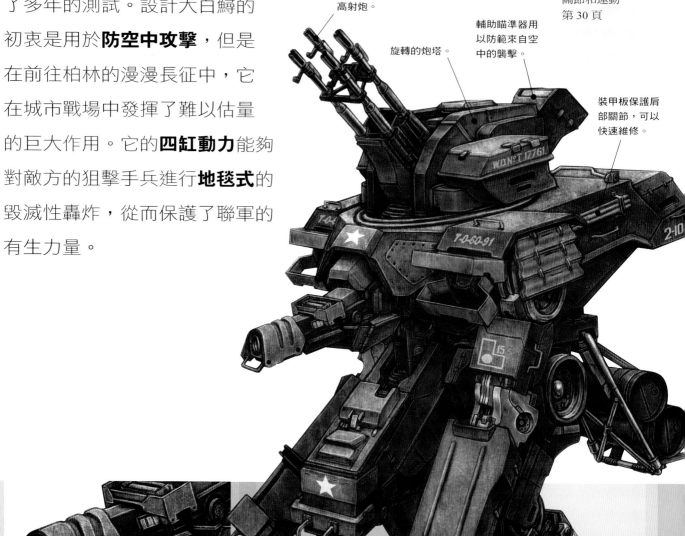

四個一組的高射炮。

旋轉的炮塔。

輔助瞄準器用以防範來自空中的襲擊。

裝甲板保護肩部關節，可以快速維修。

瞄準器中的敵人

頭部分別安裝了兩個朝前和朝上的瞄準器。向前的瞄準器更加複雜、視線更遠，能夠更好地定位隱藏狙擊手的位置。

城市行進者

機器人的基座是摩托 AA（防空）機車。剩餘部分在此基礎上發展而成。因為它要在城市中行進，所以添加了加大的前臂，用以與環境交互作用。

超級大的前臂用於增加穩定性，也方便在城市環境中清除牆壁與障礙物。

歷史的遺跡

這款機器人有棱有角、四四方方，很像二戰時期的一款坦克造型。機器人的設計保留了坦克上面的小元素與基本形。保持對稱再一次成為設計的關鍵。雖然很笨重，但還是要體現出這個大型機器人的機動性。

手臂和腿分別向兩邊岔開，形成一個 V 字，與軀幹並不平行。

為了保持協調，脛骨變得很短。

1 軸動力
因為機器人正用手臂支撐著休息，所以平衡中軸線稍稍靠前。

2 身體的平衡
上體向外延伸得較廣，但依然與下體保持平衡。

3 重心
腿部總是彎曲著，使得重心降低，增強平穩性。

畫一些線條——在電腦中，擦除線條要比重新畫線條容易多了。

▼ **面板的銜接**
面板銜接處總有些不同。用淺色高光標示出每一塊獨立面板的邊緣。

▼ **緊湊的線稿**
保持線條的緊湊和幾何形狀，在體現嚴謹的同時，不要忘記添加風化和磨損的痕跡。

像這種嚴重風化的機器人，材質要顯得強硬一點。

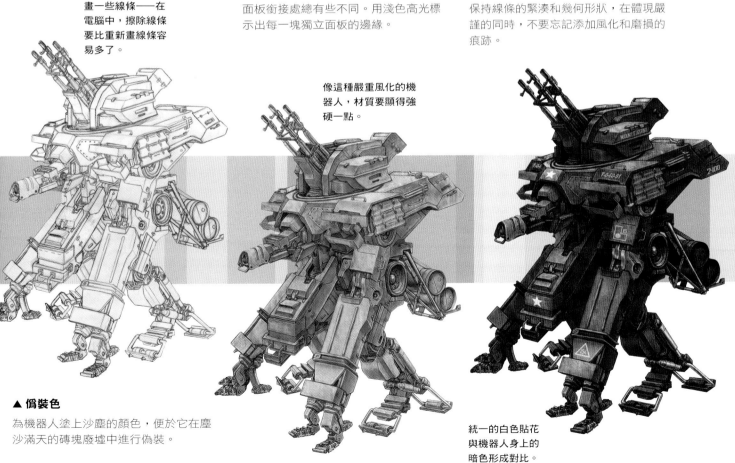

▲ **偽裝色**
為機器人塗上沙塵的顏色，便於它在塵沙滿天的磚塊廢墟中進行偽裝。

統一的白色貼花與機器人身上的暗色形成對比。

有 機 通 用 機 器 人

有機通用機器人是一個國家軍事力量中**不可缺少的組成部分**。它由不同材料混合，經過獨特的工藝打造而成，其主要材料是基於**矽樹脂的有機組件**。它擁有普通士兵無法達到的戰鬥力。雖然造價昂貴，但是它的維修十分簡單：有機系列機器人大多數具備**自我修復功能**。所有機器人都是食肉者，由甲烷供給能量，而甲烷只是製造有機材料的副產品。

參考延伸

凡事皆有可能
第 21 頁
配件和裝飾
第 34 頁
軍事配件
第 36 頁

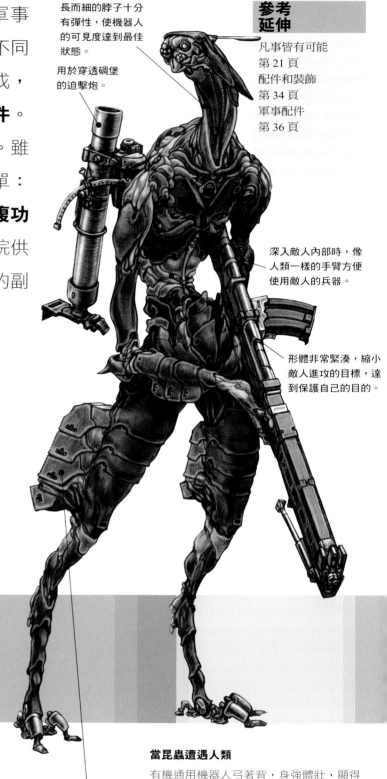

長而細的脖子十分有彈性，使機器人的可見度達到最佳狀態。

用於穿透碉堡的迫擊炮。

深入敵人內部時，像人類一樣的手臂方便使用敵人的兵器。

形體非常緊湊，縮小敵人進攻的目標，達到保護自己的目的。

可以放置裝備的標準負重箱。

潛入機器人的意識

機器人這張凝視的臉看起來有些猙獰——皺巴巴，有著環節動物的分節和昆蟲一樣的長相。它的感測器非常靈敏，能夠偵測到大量的物質、殘留物或者生命的跡象，譬如人類士兵恐懼的呼吸、機車的排氣，甚至是細菌產生的熱量、一切可能顯示人類存在的跡象等等。

當昆蟲遭遇人類

有機通用機器人弓著背，身強體壯，顯得非常強勢，它主要用於秘密行動。相對的，它的外殼是昏暗、粗糙、能夠偏移感測器的防彈塑膠。它混合了昆蟲的外殼與人類的肌肉，還加上輪廓鮮明的負重箱等裝備。事實上，它既有昆蟲的樣子又有人類的特徵，功能類似人類士兵。

經典的姿勢

注意一下，有機通用機器人的站姿均衡，呈 S 形，説明他這時很放鬆，重心主要集中在一條腿上。博物館中的雕塑是機器人造型的重要參考。當然，根據有機通用機器人獨特的體形，畫家又對姿勢做了一定的調整和修改。

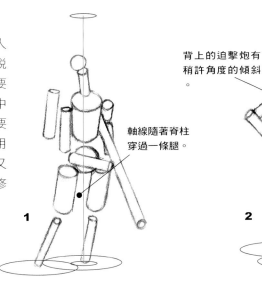

軸線隨著脊柱穿過一條腿。

背上的迫擊炮有稍許角度的傾斜。

機器人的每一個元件都拉長了。

平衡

1 注意一下，不同部分是如何圍繞軸線達到平衡的。標準負重箱正好與長長的步槍保持均衡。

各個部分的總和

2 儘管這幅簡寫已經代表了機器人的整體結構，但是一些個性化的細節也非常重要。

保持輪廓的簡單

3 機器人的輪廓相對簡化。

▼ 混合體

這款機器人是各種設計美學的混合體。或者説，在棱角分明的元素中糅合了有機曲線。線上稿中，武器非常顯眼。

交互連接的外殼節片穿插在肌肉之中，覆蓋在肌肉上。

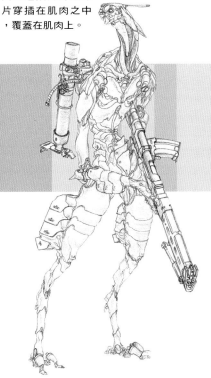

陰影高度統一，不過在槍的材質上顏色最深。

▲ 優化線條

遵照設計風格，機器人的陰影比較深而且蜿蜒。為了體現個性化的粗糙感覺，上陰影過程中不能使用過亮的高光。

▼ 有機與機械

強調有機與機械之間的對比。畫上強烈的高光，是為了讓大家將注意力轉移到發光的鏡片和閃爍的金屬上去。

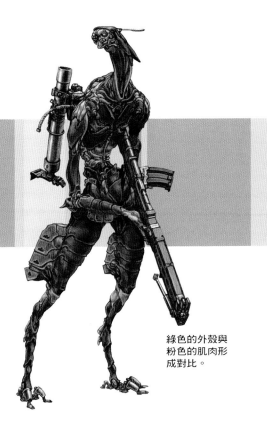

綠色的外殼與粉色的肌肉形成對比。

火神赫菲斯托斯的砧骨

砧骨是可移動的坦克，充當半固定裝甲兵的角色。因為它的目標太大，地對空戰爭中容易受到直升飛機的襲擊，所以還是"以守為主"，或者用於軍事搶佔。**砧骨效率高**、極具威懾力，是十分理想的鎮壓暴亂的工具；不過，由此帶來的意外傷害也不在少數，所以不管是朋友還是敵人都害怕它。

參考延伸

渲染
第 16 頁
渲染材料
第 18 頁
配件和裝飾
第 34 頁

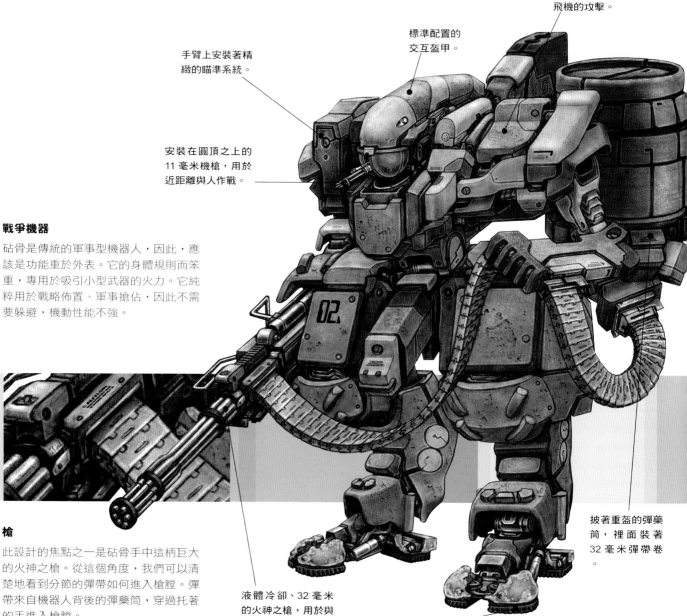

手臂上安裝著精緻的瞄準系統。

標準配置的交互盔甲。

SAM 護甲保護機器人免遭直升飛機的攻擊。

安裝在圓頂之上的 11 毫米機槍，用於近距離與人作戰。

戰爭機器

砧骨是傳統的軍事型機器人，因此，應該是功能重於外表。它的身體規則而笨重，專用於吸引小型武器的火力。它純粹用於戰略佈置、軍事搶佔，因此不需要躲避，機動性能不強。

槍

此設計的焦點之一是砧骨手中這柄巨大的火神之槍。從這個角度，我們可以清楚地看到分節的彈帶如何進入槍膛。彈帶來自機器人背後的彈藥筒，穿過托著的手進入槍膛。

液體冷卻、32 毫米的火神之槍，用於與機械和裝甲作戰。

橡膠底面減少對城市街道的傷害。

披著重盔的彈藥筒，裡面裝著 32 毫米彈帶卷。

站得堅實

儘管關節最後都被厚厚的盔甲遮蓋了，但是它們依然非常重要。砧骨的腳延長，就好象馬或者山羊的蹄子一樣。因為機器人相當大，為了保持穩定，延長的腳非常關鍵。

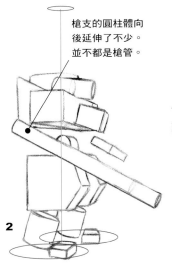

槍支的圓柱體向後延伸了不少。並不都是槍管。

背後要有足夠的空間放置兩枚導彈。

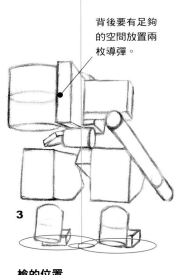

為保持關鍵樞紐的靈活，腹部和臀部的武裝相對較少。

1 塊狀的元素

1 機器人的組成元素都是結結實實的塊狀，大部分設計的感覺都在這個階段得以體現。

2 非人的結構

2 注意明顯的腿部關節，它們與人類的關節是不同的。

3 槍的位置

3 槍支與背後巨大的彈藥筒相互制衡。

機器人的表面鋪上了面板，但不是那種像昆蟲一樣分節的。它們更像傳統的坦克盔甲。

陰影是 2D 的，比較強烈。

▼ 軍事裝扮
土褐的軍裝色是砧骨身上的主要色調。槍支的顏色為較冷的灰色，與身上的暖色形成對比。偶爾出現的紅色警示使整個畫面變得活潑。

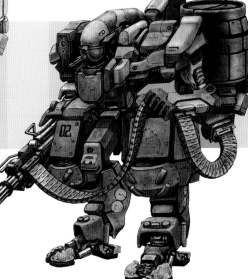

▲ 物體平衡
這款機器人身上保留了很多可清晰辨認的原始形狀，像坦克那麼結實、有棱有角。不過，圓潤的形狀更利於反射射彈，更易躲避攻擊。因此，要在兩種類型的形狀上做好權衡。

▲ 正確的色相
每當面板表面改變的時候，色相也會隨之改變。而閃亮的金屬——比如槍支——反射光線的程度和上漆盔甲不同。

在顏色上加一點調劑——如果你想讓軍事型機器人看起來專業而不死板的話。

MK1 主力戰鬥步行者

1943 年，在二次世界大戰**歐洲戰區**上，MK1 扭轉了戰爭的形勢。和第一次世界大戰中出現的第一代坦克一樣，這批機器人也**不太穩定和可靠**，不過它們仍然繼承了不可思議的多樣化功能，幾乎囊括了所有類型的武器。這個版本裝配的是 105 毫米榴彈炮。

參考延伸

渲染材質
第 18 頁
配件和裝飾
第 34 頁
軍事配件
第 36 頁

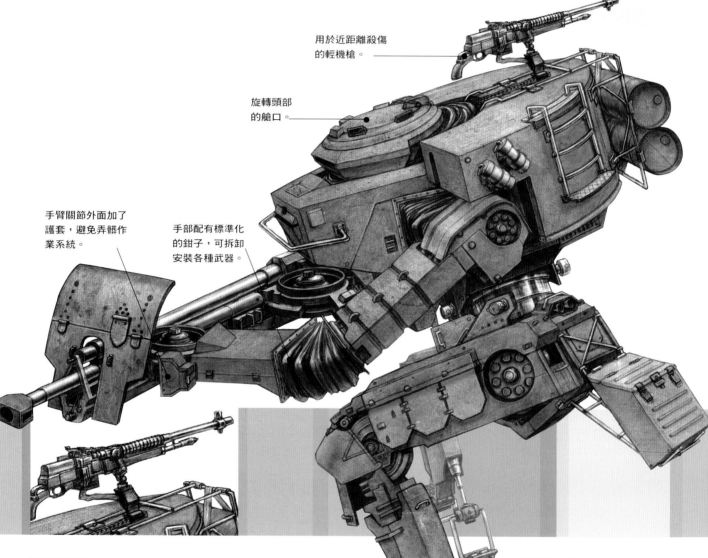

用於近距離殺傷的輕機槍。

旋轉頭部的艙口。

手臂關節外面加了護套，避免弄髒作業系統。

手部配有標準化的鉗子，可拆卸安裝各種武器。

腿部經常出問題；因此要攜帶多餘的配件，修理和維護陰晴。

槍支的細節

自己設計槍枝是很有樂趣的，有時候，參考一些真實槍支的資料能夠增強作品的可信度。調研現實中的輕機槍，在一段時間內積攢自己對機槍外表、性能的認知和感受，在之後的作品中將這些認知轉化成為自己的視覺語言。

將機器人概念化

珍貴的參考資料對於機器人的設計起到了非常關鍵的作用，而且畫家還接觸了很多兵器，從中尋找創作的靈感。在這個設計中，機器人的線條比較硬朗和實用，沒什麼弧線和曲線。機器人的外表總需要有些磨損和風化，所以線條用不著太乾淨。

構建機器人

在最後的成稿中，依然可以看到幾何形體的痕跡。在創作最初速寫的時候，通常首先需要考慮平衡問題，尤其是像這樣頭重腳輕的機器人。為了保持統一，可以重複出現一些設計元素——設計一組鉚釘、把手，然後在畫面中反復使用。注意要將這些細節分散開來，不能只集中在一個區域。當物體的尺寸確定的時候，比例就非常重要。

設置合理的平衡構圖

1 如果畫家不知道各個元素的大致重量，想要掌握平衡簡直就是天方夜譚。在這　，主槍是占了相當部分的重量。

將長方體和圓柱體作為創建基本形

2 一旦基本形確立下來以後，再往上添加細節就比較容易了。

看，這個機器人沒有手！

3 機器人的腕部連接著武器，所以沒必要再畫手了。

軀幹轉向左邊。

保證手臂可以自如地轉動，而且不會撞壞身體其他部分。

槍支的重量將手指拉向前方。

1 **2** **3**

▼ 畫線稿

用尺子畫出來的線條雖然精確，但是僵硬、毫無生氣。即使是像這個機器人那麼中規中矩的，也不建議用尺子畫，最好徒手畫。用藍色非顯形鉛筆畫線，然後以高解析度掃描入電腦，在電腦中調節自己需要的解析度。

如果對徒手畫不自信，可以先用些繪畫工具做練習。

越粗糙越有金屬的感覺。鉛筆畫材質越細膩，在隨後的渲染中越有幫助。

在顏料刮擦的地方，顏色可以表示為鏽跡和污點。

降低某一部分，比如遠一些的那條腿的對比度，可以與前景中的物體做區分。

▲ 遮罩和陰影

用魔法棒工具選擇需要工作的區域，然後用塗抹和灼燒工具修改畫面的顏色。這的陰影比較平和，而且同一種面板的顏色應該是一樣的。不過有一小部分閃亮的金屬強烈地反射著光線（例如把手和桶）。

▲ 上色

類比金屬的顏色。使用 Photoshop 中的色彩平衡工具，在陰影和中間色調中增加紅色和黃色。然後新建一層，添加柔光效果。添加了這種效果之後，就會形成顏色遮罩，輕微改變原來的顏色。

水下獵手

當核彈頭、生物彈頭和化學彈頭主要由潛水艇發射的時候，反潛艇**機器人應運而生**了。這種機器人的體型很小，龐大的潛水艇很難發現。它們可以悄無聲息地接近裝載核彈的潛水艇，將易爆材料鑽入外殼進行爆破，然後進入潛艇內層。海盜們**將水下獵手改裝**之後，用於劫掠、登陸油船和商船。，用於劫掠、登陸油船和商船。

參考延伸

渲染材質
第 18 頁
開拓思維
第 26 頁
具體細節
第 32 頁

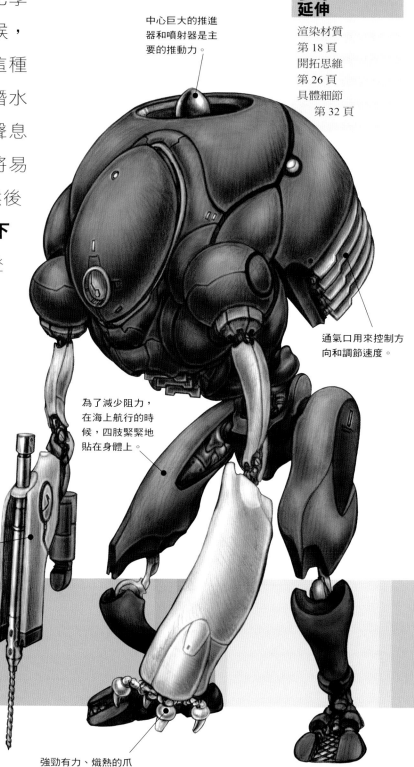

中心巨大的推進器和噴射器是主要的推動力。

通氣口用來控制方向和調節速度。

為了減少阻力，在海上航行的時候，四肢緊緊地貼在身體上。

鑽頭，以及可投射的易爆性材料，用於爆破外殼，對目標進行毀滅性的打擊。

來自深海的靈感

這款海洋機器人的設計和構成元素來自于現存機器，也就是潛水艇和魚類的啟迪。除此之外，畫家還從甲殼類動物身上參考甲殼，打造更為複雜的形體。

強勁有力、熾熱的爪子可以固定在潛水艇的外殼之上，將隔層撕開口子。

兩棲機器人

水下獵手是獨一無二的，它既需要在水下作業，也要在岸上行動。如果需要在水長途跋涉，水下獵手就會變成一隻小小的深海潛水艇。

航海者機器人

任何在海中航行的機器人，都必須有一副符合水力學的模樣。雖然它們的樣子很奇怪，身體看起來有些失衡，不過大多數軀幹只是中空的泄水閘，用於提供推進和噴射。

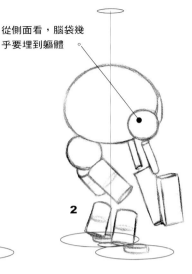

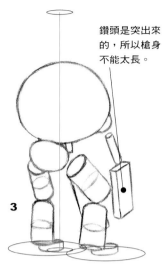

從側面看，腦袋幾乎要埋到軀體。

鑽頭是突出來的，所以槍身不能太長。

爪子離地面很近，但不是挨著。

像潛水艇一樣的輪廓

1 除了長方體的手臂，機器人的其他部位都是由圓形或者圓柱體組成的。

準備潛水

2 注意這個幾乎九十度鞠躬的樣子，腿並不是完全筆直的。

偉大的猿人

3 這個姿勢、比例和關節結構，幾乎和大猩猩一樣。

▼ 背負著厚厚的甲殼

畫這樣子的姿勢與形狀的時候，甲殼類動物是極好的參照物。隆起的、像螃蟹一樣的造型，使得機器人看起來有一些兇悍，好像掠奪者。

整個形狀是圓圓的。雖然由很多板塊組成，但是要保證所有的板塊拼接在一起，最後的整體造型是圓潤的。

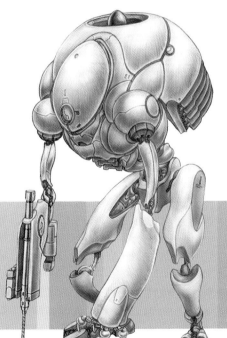

機器人身上的材質很少，因為它要在水中作用，必須保持圓滑。

▲ 掠奪者

這款機器人需要在不被察覺的情況下，偷偷地接近目標，因此它必須偽裝，要有深色、圓潤的造型。

▼ 深海中的一抹藍

機器人大部分是深藍的，就像海水一樣（與機器人的職能角色保持一致）。在一些小小的關鍵細節部位，加上了橙色的互補色。

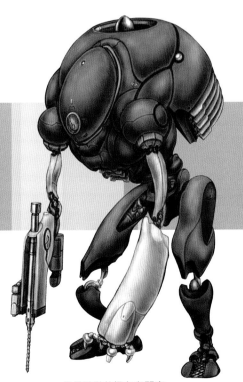

星星點點的橙色與閃亮的銀色提亮了整個畫面。

電 子 警 衛

如果沒有電子警衛，二次世界大戰中，在那個蕭瑟的冬天　，俄國或許難以抵擋德軍的瘋狂入侵。當初，這個十一英尺高的機器人能夠輕而易舉地在德軍的裝甲車上鑽一個大克隆，堪稱**鑄造業上的傑作**。由於久未使用，現在，它只能**寄存在軍事博物館中**，偶爾出現在閱兵式上，引起人們的懷舊情懷。

參考延伸

傳統繪畫
第 12 頁
關節和運動
第 30 頁
具體細節
第 32 頁

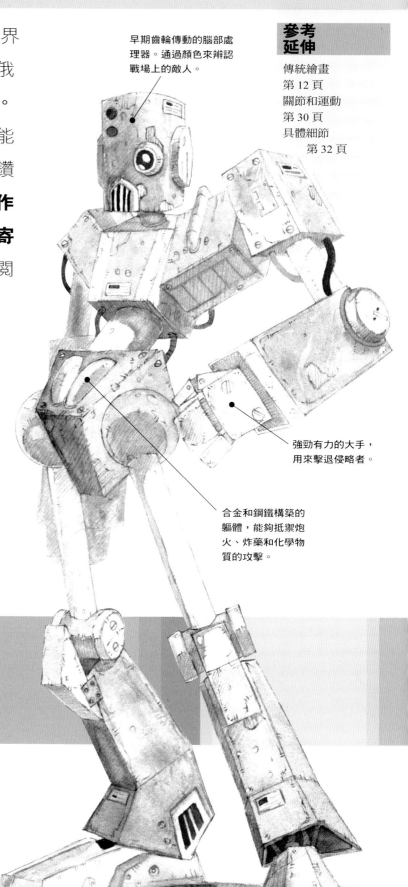

早期齒輪傳動的腦部處理器。通過顏色來辨認戰場上的敵人。

強勁有力的大手，用來擊退侵略者。

合金和鋼鐵構築的軀體，能夠抵禦炮火、炸藥和化學物質的攻擊。

戰場上的機器

機器人的設計靈感來自俄羅斯的構成主義宣傳畫，以及當時世界上頂級的戰爭機器。它的邊緣很粗糙，但是出現在壕溝和大雪中時，依然鼓舞人心。

擊退侵略者

這款機器人曾經在戰場上有著英雄戰績和顯赫的過去。它的腳又大又長，不會被輕易打倒；它的腿部關節是球和槽，可以在惡劣的地形上自如移動。

工業巨人

在戰爭的影響之下，經濟蕭瑟，為了節省開支，電子警衛是由工業廢件核戰爭殘骸拼湊而成的。最後的完成稿中，我們依稀可以看到門閂、螺絲釘、通風口等等，給人一種真實、實用的戰爭機器的感覺。

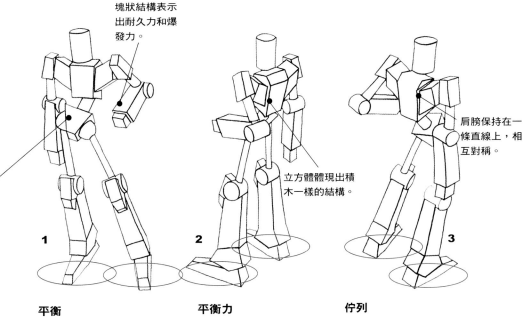

塊狀結構表示出耐久力和爆發力。

基本的幾何形狀結構。

立方體體現出積木一樣的結構。

肩膀保持在一條直線上，相互對稱。

平衡

1 由簡單形狀組成的機器人結構，處在平衡中。

平衡力

2 臀部向前突出，為了平衡，頭部和腿部向後。

佇列

3 為了穩定，使用中軸線來確保每一塊突起的相互制約和相對平衡。

▼ 不規則的形狀

為了體現出自然的不規則的感覺，所有的基本形狀都是徒手畫的。不用擔心畫了太多線條——以後的步驟中，你可以將不需要的線條擦除。

對線稿進行潤色，增加細節，擦除不需要的線條，將基本形整合，體現出誇張的大氣透視。

▼ 水彩顏料的效果

為線稿塗上薄薄、鬆散的一層水彩顏料（數碼或者真實顏料都可以），這樣底下白紙的顏色可以透上來，使得顏色呈現出自然的明度。為了加深某個區域的顏色，可以在原始塗色的地方再塗一遍，不過要注意不要用太多的顏色弄花畫面。最後用不透明的顏色，比如丙烯顏料加上額外的白色。

用鮮明的線條加強輪廓，增加陰影，增強實體感。

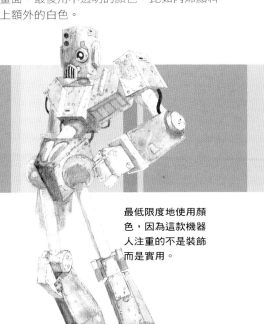

最低限度地使用顏色，因為這款機器人注重的不是裝飾而是實用。

▲ 直接的光線

為了體現光線從某個特定角度照射過來的感覺，首先考慮機器人的哪一面直接受到光線照射。你可以先將聚光燈打在活動木偶上做參考。

城市型機器人是改進了的新型勞動力。也許它們很昂貴，但是它們工作兢兢業業，能適應各種環境，毫無怨言，因此在很多部門中都普及開來。這些機器人一般應用在**有財力的公司**和政府部門，逐漸改變著整個城市的運作方式。**本著實用主義的原則**，這些機器人身上沒有過多修飾的東西，所有零部件都是有用的。而它們的裝飾，就是**警示標誌**、遮塵罩、繡跡和損壞的痕跡。

完善想法

城市型機器人具有較強的實用性，從它們的外表中就能看出來。畫家在速寫的過程中，就需要好好設計和匹配它們的工具。

▲在這裡，為了豐富機器人的視覺語言，畫家嘗試了不同的鑽頭和連接器。

◀原來的頭部設計長得像一個士兵，需要進一步改進。

▶嘴部用來噴射廢氣，但是在之後的設計中，覺得它的樣子太富有進攻性了。

城市型
機器人

前視圖顯示了機器人最後確定下來的矮矮壯壯的樣子。

側視圖顯示了機器人運動時候的狀態，展示了它的功能之一。

後視圖顯示了腿部的細節以及它們的運動方式。

垃圾收集者
多角度視圖

先畫一些關於機器人的草圖，熟悉它的基本樣貌和結構。

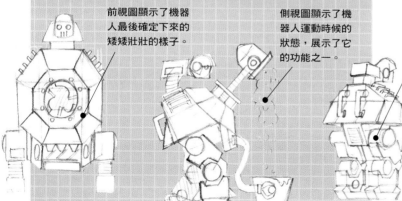

▶ 在這幅速寫中，機器人都是由面板組成的。

頭部不能，也沒有必要作大幅度的運動。

靈巧的操作手輔助機器人的工作。

這個笨重的機器人全身唯一圓潤的地方就是臀關節。

傳輸帶是垃圾和肥料的出口。

履帶允許機器人在堆滿垃圾的地方前進。

80 小型機器人

這款機器人的形狀受蛋白質的啟發。它可以暢遊於人體內部，進行精確的手術，或者將少量毒藥送到敵人的體內。小型機器人——只有**分子或者原子**那麼大——這個用詞不太準確，事實上，它小到只能用顯微鏡才能看到，並且能在亞原子的層面上工作。小型機器人**周身都是有機**的，一旦被人體的循環系統吸收，它就能自我毀滅，不留一絲痕跡。

參考延伸

渲染
第 16 頁
凡事皆有可能
第 21 頁
開拓思維
第 26 頁

脈衝鞭毛推動機器人在液體中前進。

蜂鳥一樣的翅膀能夠在空中飛行。

多重感測器可以探測形形色色的元素和能量。

閒置時，有彈性的手臂折疊成一團，附在身體表面。

手部可由人類操作者遠程控制。

手指尖是複雜的多刀工具，可以把物質切分到亞原子的層面。

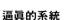

逼真的系統

機器人身上的能量產生熱量，作為副產品，鞭毛會伴隨著熱量而生長。它們工作的時候，顏色就會愈發明亮和鮮豔。在小型海洋生物身上，我們也能看到有機、微小的類似鞭毛的組織。

從自然界中尋找靈感

這款機器人的靈感不是來自於機械，而是帶有明顯的微生物痕跡。

重心

儘管機器人在液體中漂浮，而且它的體積很難再考慮重力的影響，小型機器人的四肢依然影響它的重心位置。

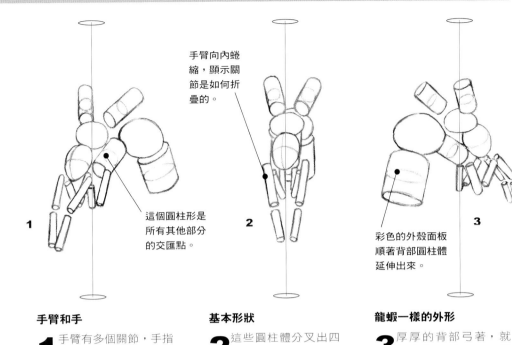

手臂向內蜷縮，顯示關節是如何折疊的。

這個圓柱形是所有其他部分的交匯點。

彩色的外殼面板順著背部圓柱體延伸出來。

手臂和手

1 手臂有多個關節，手指伸縮自如、非常靈活。

基本形狀

2 這些圓柱體分叉出四條胳膊。

龍蝦一樣的外形

3 厚厚的背部弓著，就好像龍蝦的尾巴一樣。

▼ 創建一個實用的機器人

儘管小型機器人的外表精巧華麗，但更主要的是實用。它的表面光滑、有機，雖然以微生物為範本，但是還有幾分甲殼類動物的特徵。記住，機器人如此設計，不僅僅為了好看、美觀，裝飾功能不是關鍵，最重要的是它必須在液體中自如運動。

▼ 大膽的用色

機器人的靈感來自薄片狀的蛋白質，它擁有極其豐富和富有想像力的色彩。身披彩虹霓裳，小型機器人看上去就好像一隻漂亮的蟲子或者一件精雕細琢的珠寶。

不要使用笨重的材質。保持所有元素的光滑，就好像凝膠一樣。

▲ 什麼時候需要人工光源

畫家憑著自己的理解為機器人打光和上陰影。任何像它這麼微小的東西，應該也只能採用人工光源了吧。

機器人的形體混合了有機與金屬材質。

可將設計變得色彩斑斕。

82 生產線工人

生產線工人的設計，是為了遏制"第三世界"勞工和血汗工廠大量徵用臨時工。它的**身體分為兩個部份**，一部份是金屬機械外殼，另一部份是有機體。這些有機體消耗較快，是放在桶中通過基因培植出來的，可以經常替換。之所以選擇有機體作為元件，不僅僅是因為它們**便於造型和更換**，更在於它們運轉起來效率極高。

四只眼睛由中央處理器控制，協調裝配和工作流程。

提醒所有藝術家

將貼花、標誌和文本效果留到作畫流程的最後，在這裡，血管、淤青和殘破的漆色是最後添加的部分。不要過分強調這些效果，否則會喧賓奪主。

泊位檔可以將機器人與充電站以及種業繁多的重型機器相連接。

混合營養液和防腐劑注入機器人的有機體防止腐爛和僵化。

核反應堆裝入厚厚的鈦合金橢圓球中，防止其意外爆炸和不慎洩露。

提醒人類員工的危險標誌。

顯示磨損的痕跡

這是這個設計的亮點之一，就是有機元件和粗糙的工業元件相混合。金屬上面脫了皮的油漆和皮膚上面的皮疹和充血毛細管相互呼應。

腳很堅硬，而且還會通過機械加固；不過經常需要一天一換。

情感反應

儘管這款機器人並不具有攻擊性，但是怎麼看都不太舒服。它純粹為了工業用途，與軍事型或者私人機器人截然不同。設計師們只注重它的實用性，對於其他東西一律忽略不計。

具有人類外形的消極工作者

生產線工人的主體部份像人。當然,它的比例是扭曲歪斜的(特別是在機機部份)。不過,基本的框架和關節仍然保留了人類的特徵。沉重的重量壓得生產線工人身體變形,一副消沉的模樣,一看便知它處在一個惡劣的環境中,健康狀況無人問津。

參考延伸

渲染材質
第 18 頁
凡事皆有可能
第 21 頁
開拓思維
第 26 頁

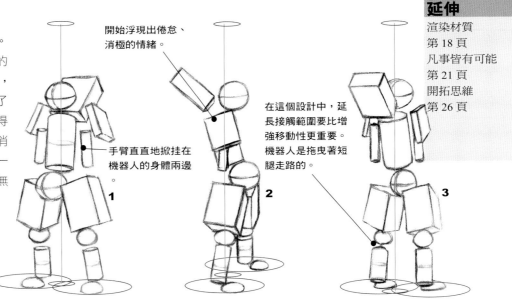

開始浮現出倦怠、消極的情緒。

手臂直直地掀挂在機器人的身體兩邊。

在這個設計中,延長接觸範圍要比增強移動性更重要。機器人是拖曳著短腿走路的。

材料對比

1 即使在這一步驟,也要注意機何機械元件和更為圓潤的有機元件之間的對比。

保持機械裝置的平衡

2 腹部極其沉重的橢圓形與背後物件的重量相平衡。

關注細節

3 腿部的關節更加明顯,因為腿部的機械化程度比手臂高。

▼ 對比強烈的角色細節

畫家將人類的肉體安裝在冷酷、無生命的外殼上,營造奇怪的感覺,對視覺造成劇烈的刺激。堅硬的工業形狀和有血有 的手臂形成了鮮明的對比。

▼ 實用的設計

這是一款工業用機器人,因此顏色上面也要突出"實用"的特徵。明亮的警示條標誌和帶著傷痕的暖色肌肉是設計中的亮點。

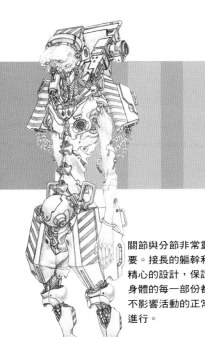
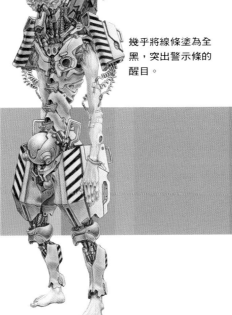
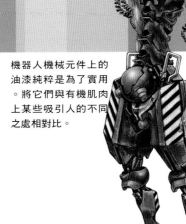

幾乎將線條塗為全黑,突出警示條的醒目。

關節與分節非常重要。接長的軀幹和精心的設計,保證身體的每一部份都不影響活動的正常進行。

▲ 上陰影的提示

不同材質的陰影截然不同。簡單地講,肉體表面的陰影應該比金屬表面更加淺、柔和。

機器人機械元件上的油漆純粹是為了實用。將它們與有機肌肉上某些吸引人的不同之處相對比。

城 市 更 新 機 器 人

市政議會從國外引進這款機器人來抗擊城市破壞。**城市更新機器人**的全部職責是在城市中進行維護和修理設備。它的組件全部標准化，可以**無限替換設備**。它還有部分智能，能夠用溫柔的女聲與行人對話。

**參考
延伸**

渲染
第 16 頁
關節和運動
第 30 頁
具體細節
第 32 頁

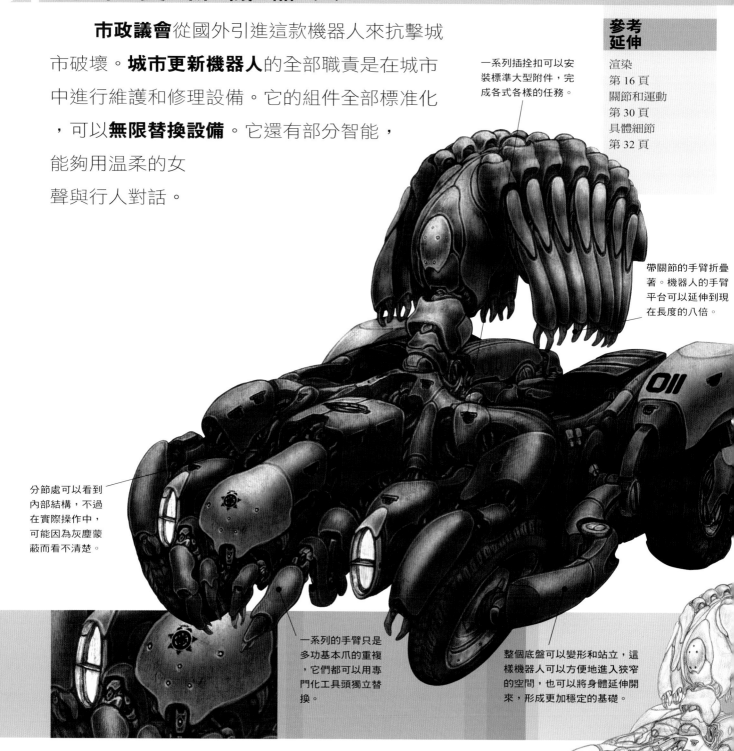

一系列插拴扣可以安裝標準大型附件，完成各式各樣的任務。

帶關節的手臂折疊著。機器人的手臂平台可以延伸到現在長度的八倍。

分節處可以看到內部結構，不過在實際操作中，可能因為灰塵蒙蔽而看不清楚。

一系列的手臂只是多功基本爪的重複，它們都可以用專門化工具頭獨立替換。

整個底盤可以變形和站立，這樣機器可以方便地進入狹窄的空間，也可以將身體延伸開來，形成更加穩定的基礎。

城市美化風

傳感器組下面安裝著短而強壯的手臂。這些手臂可以從事繁重、更工業化的勞動，比如舖路、舖路基等等。機器人的頭上裝飾著城市美化協會的標誌。

駝馬的風格

這款機器人不用於戰爭，但依然使用回彈力的材料，以應付嚴酷艱巨的任務。它的大部份外殼都是有輕微磨損和凹陷的塑料。

蟲一樣的外觀和功能

儘管這款機器人的樣子像蟲一樣奇怪；但是它很實用，很具有建設性。它的外形和姿勢也強調其實用性。機器人像汽車一樣，有四個輪子，前面的輪子延伸出兩條帶關節的手臂，這兩條手臂不受共用車軸的限制。

沒有一款機器人有過這樣的不對稱設計。

以輪廓上來看，機器人的外形屬示了它的主要功能之一——采摘櫻桃。

給予延伸的手臂足夠的伸展空間。

1

2

3

結構和外殼

1 雖然這款機器人的外殼是有機的，但是底座和結構框架呈現幾何形狀，和現在的汽車也沒多大區別。

作爲焦點的主體手臂

2 機器人的主體形狀可以簡單地看成一架底座上面豎立著一個巨大的折疊手臂。

大體形狀

3 因為頂上的手臂具有聯動性，可以大體看成是一個簡單的形狀。

為了把各種材料區分開，應該加深輪胎和背後外殼的顏色。

▼ 城市的顏色
作為一個執行公共職能的城市型機器人，城市更新機器人給了畫家一個很好的機會，能夠純粹根據自己的美感選擇顏色（也許這種顏色是這個城市的官方標法色）。

▼ 放鬆和加強
塑料外殼的線條比較鬆馳、流暢，但是要加強一些結構性更強的地方，比如輪子和後車廂的線條。

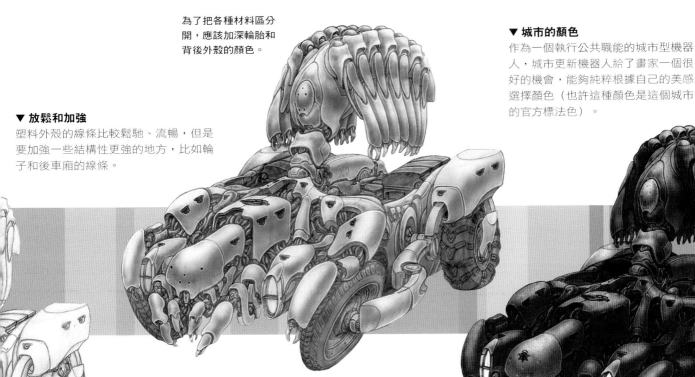

儘管運轉的時候，很多細節是看不到的（比如輪胎面，內部電纜和關節），但它們是設計的基礎，不能忽視。

▲ 光潔的陰影
保持陰影的光滑和流動，不過，在表現磨損的塑料外殼表面時，也可以偶爾放鬆一點，加入一些微小的變化。

為了提供最佳服務及區分，機器人身上標上了序列號。

S19 注 射 聖 徒

越來越多的城市衝

突導致傷亡。大量居住在自然災害頻發區的人們也可能遭遇不幸，他們都需要有一款能夠進行緊急遇難者救助的機器人。**S19 注射聖徒裝**有五個帶關節的空氣噴射器，能夠在危險的廢墟中輕盈飄浮，利用傳感器組搜索受傷人群。

參考延伸

渲染材質
第 20 頁
開拓思維
第 26 頁
具體細節
第 32 頁

分節的身體面板最大限度地避免灰塵和髒物污沒內部結構。

第五個空氣噴射器在背上。其餘四個在前面，起到平衡的作用。

長長的手臂可以展開，變得更長。

嘴部安裝了很多檢測環境的獨立傳感器（比如檢測毒氣煙霧和生物污染）。

為了更容易構到碎石底下的人，手臂有多重關節。

帶有金屬絲製棘齒的長腿（更多的是為了穩定而不是加強）。

頭部細節

機器人經常會展示一部份內部結構，以顯示其復染性。從表面上看　，這些內部元件應該是從身體延伸出來的，與觀賞者無法看到的部份構成完整的整體。

概念機器人

在設計以前，首先想一想，你希望賦予機器人什麼感覺，希望它執行什麼功能．這款機器人的設計者想讓它輕盈敏捷，有著消過毒的雪白外殼，能夠飄浮和踮著腳尖走路，有著靈敏的長手臂，能夠從碎石中夠到受困的人。

打造機器人

體格魁梧的機器人往往面臨如何解決四肢關節靈活性的問題。而纖細的機器人，則需要花更多的精力來保證肢體的牢固，以便更好地執行其功能。運用有機體的線條是很好的解決之道，因為它們經過自然界的考驗，能夠很好地化解衝擊和壓力。下面這些基本的曲線形狀就是我們創作的起點——從這些形狀開始雕琢和描繪。

正確的平衡

1 機器人正在運動當中，所以平衡軸線微微偏向行進的方向。這種傾斜是微小的，因為機器人基本上處於半飄浮狀態（軀幹幾乎要把腿提起來了）。

顯示動作

3 想像機器人的動作。這樣隆起的樣子看起來有些奇怪，但並不凶猛；顯示出機器人的方向和目的。

以橢圓作為基本形

2 其實，真正的橢圓只出現在肩部。有機形體可以圓潤模糊，但是不能失去體織感（可以在線條框架中加入橢圓形標示）。

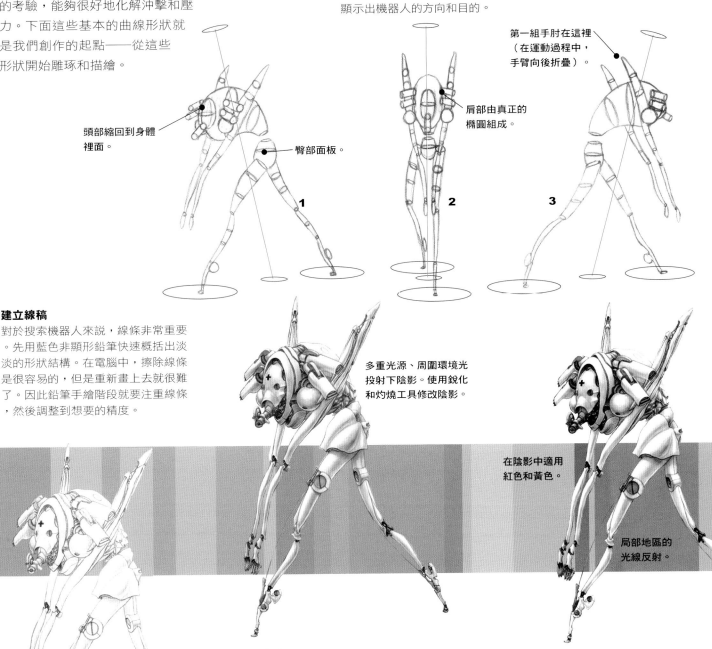

頭部縮回到身體裡面。

臀部面板。

肩部由真正的橢圓組成。

第一組手肘在這裡（在運動過程中，手臂向後折疊）。

多重光源、周圍環境光投射下陰影。使用銳化和灼燒工具修改陰影。

在陰影中適用紅色和黃色。

局部地區的光線反射。

建立線稿

對於搜索機器人來說，線條非常重要。先用藍色非顯形鉛筆快速概括出淡淡的形狀結構。在電腦中，擦除線條是很容易的，但是重新畫上去就很難了。因此鉛筆手繪階段就要注重線條，然後調整到想要的精度。

賸清以後的掃描線稿。

在基本結構上加入細節。

▲ 罩染和陰影

在 Photoshop，將線稿設為一層。在底下的層罩染中上陰影（將層分為前景、中景和背景）。用魔術圈選工具選擇需要的工作區域，用銳化和灼燒工具修改陰影的色調。根據機器人的材質設置不同的陰影。

▲ 為機器人上色

使用 Photoshop 中的色彩平衡調節選項，為陰影和中間色調加上紅色和黃色。在線稿層上新建一層，設置為柔光，為線稿加上透明遮罩的效果。為外殼　加"裝飾"，在這裡，就是光線和發光二機管的效果。

88 戈 蘭 特

戈蘭特已經老態龍鐘，行將報廢了。**它身體太龐大、太笨重**，在大多數情況下都運轉不開，所以生產沒多久，就從軍隊退役，被賣到了私人工廠。這是世界上僅存的最後一款戈蘭特，作為殖民國家的廢品清理已經運作了三百年。

參考延伸

數位繪畫
第 14 頁
渲染
第 16 頁
關節和運動
第 30 頁

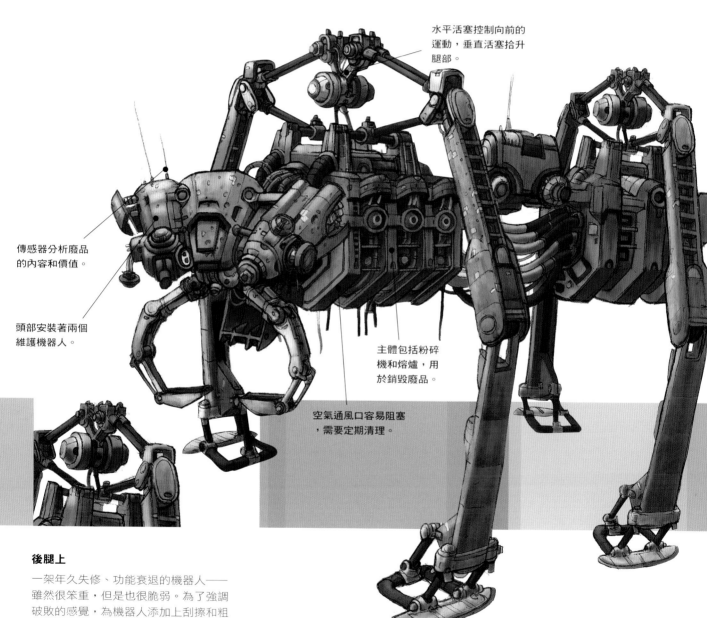

水平活塞控制向前的運動，垂直活塞抬升腿部。

傳感器分析廢品的內容和價值。

頭部安裝著兩個維護機器人。

主體包括粉碎機和熔爐，用於銷毀廢品。

空氣通風口容易阻塞，需要定期清理。

後腿上

一架年久失修、功能衰退的機器人──雖然很笨重，但是也很脆弱。為了強調破敗的感覺，為機器人添加上刮擦和粗糙的邊緣。

表面的細節

有很多細節，最好使用諸如 Painter 之類的軟體加陰影，而不是用鉛筆畫交叉線。否則的話，細節就很難辨識。

飽經風霜

戈蘭特將垃圾壓縮和熔化以後，分類和存儲在腹部中。也就是說，經過三百年的風吹雨打、摩擦損壞，機器人的表面早已破舊不堪。

四平八穩的設計

1 帶鉸鏈、微微彎曲的腿穩穩地支著像引擎一樣的身體。儘管機器人本身已經非常陳舊了，但是它的底部結構還是十分結實、健全的。

節省 3D 創建的時間

2 徒手畫這些透視線條很費時間，使用 3D 建模可以節省精力。在 3D 軟件中，用默以形狀就可以輕鬆地創建出帶透視的機器人基本結構。

功能

3 任何一個鉸鏈關節都將影響到機器人的行動方式。這款機器人以實用為主。仔細地構建機器人，明確地表示出機器人的運動方式。

這一部份展現了大量的機械元件。

底部結構就是簡單的圓柱體和長方體。

後面的腿和腹部與前面的腿和胸部一樣，使用了同樣的圓柱體和長方體。

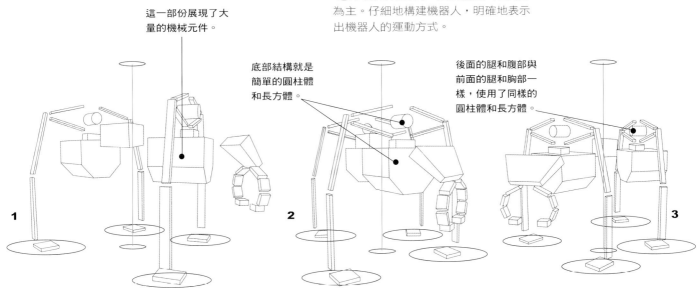

▼ 創建 3D

這款機器人是一堆形體和面的集合：平面的、曲面的、帶稜角的……戈蘭特身上沒有光滑的地方。線條描繪出了它的引擎以及其他復染而費解的機械元件。

三百年的沉積造就了這座會走路的廢物堆積場。

▼ 色彩和對比

用灰暗的泥土色強調出機器人的年代久遠。在頭部添加紅色透鏡效果，增強與灰色調的對比。

四足結構說明重量分配不是問題。

陳舊的外殼與眼睛和腹部內部的火紅色形成對比。

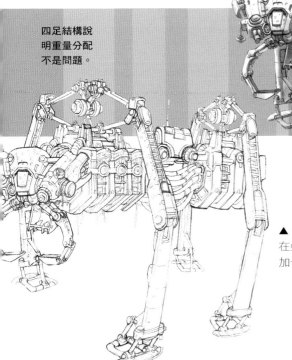

▲ 圖層

在疊加的圖層上面平塗顏色，然後新加一層，增加高光和細節。

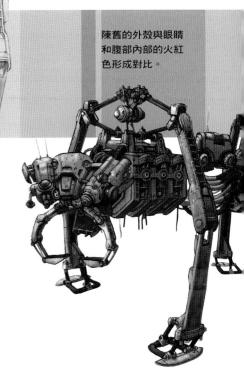

90 職員拿卡特米

職員拿卡特米負責在公司和大使館的大理石臺階上迎賓,它的所有程式都是由電腦控制的,並且可以**進行自定義設置**,由此變化出數不勝數的角色。由於機器人的舉止得體,幾乎毫無瑕疵,而且有著強大的聯網與運算能力;所以很多高官和政要都喜歡用拿卡特米與人聯絡。

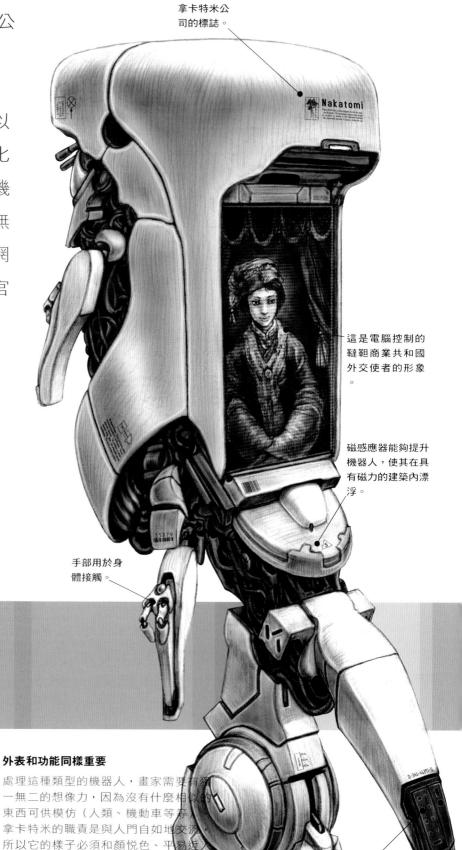

拿卡特米公司的標誌。

這是電腦控制的鞨靼商業共和國外交使者的形象。

磁感應器能夠提升機器人,使其在具有磁力的建築內漂浮。

手部用於身體接觸。

與其他機器人和人類直接連接的泊位端。

繪製電腦圖像

電腦控制的人物由人造光點亮。清晰可辨的掃描線說明人物是映在電腦螢幕上的(不是坐在機器人裡面!)。

外表和功能同樣重要

處理這種類型的機器人,畫家需要有獨一無二的想像力,因為沒有什麼相似的東西可供模仿(人類、機動車等等)。拿卡特米的職責是與人們自如地交流,所以它的樣子必須和顏悅色、平易近人,絕不能嚇人。

設計一個真實的機器

儘管機器人在空中漂移，但是並不意味著軸線、平衡、與水平面的關係（在此就是與走廊地板的關係）是無關緊要的。它的關鍵部位在底座，因此要細心描繪，注意掌握它的平衡。機器人的大體形狀，應該類似於我們每天都會使用到的用戶端電子設備。

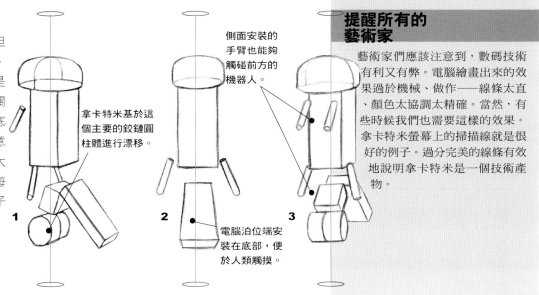

拿卡特米基於這個主要的鉸鏈圓柱體進行漂移。

側面安裝的手臂也能夠觸碰前方的機器人。

電腦泊位端安裝在底部，便於人類觸摸。

提醒所有的藝術家

藝術家們應該注意到，數碼技術有利又有弊。電腦繪畫出來的效果過於機械、做作——線條太直、顏色太協調太精確。當然，有些時候我們也需要這樣的效果。拿卡特米螢幕上的掃描線就是很好的例子。過分完美的線條有效地說明拿卡特米是一個技術產物。

延長的手臂

1 這些代表手臂的圓柱體折疊著，伸展的時候可變成原來的兩倍長。

簡單的形狀

2 注意保持形狀的簡潔、清晰。

視野

3 因為從各個角度都能看到機器人，所以手臂從螢幕處縮回，以避免影響視野。

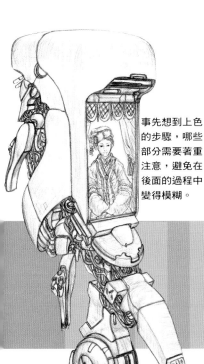

事先想到上色的步驟，哪些部分需要著重注意，避免在後面的過程中變得模糊。

▲ 工業設計
清楚、吸引人的顏色說明，這個機器人是工業設計師精心設計的產物。螢幕中角色的顏色不像是 Photoshop 畫出來的，而更像傳統油畫。

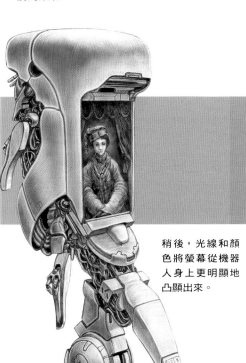

▼ 新的線條類型
整個機器人需要不同的線條風格，外殼的形狀較為圓潤、鮮明；螢幕上的女人較為柔和。

稍後，光線和顏色將螢幕從機器人身上更明顯地凸顯出來。

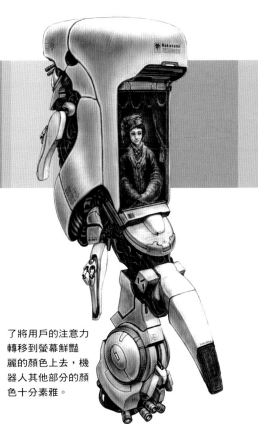

▼ 陰影和光線
陰影需要體現出磨砂金屬板與發光螢幕反射光線的不同。

了將用戶的注意力轉移到螢幕鮮豔麗的顏色上去，機器人其他部分的顏色十分素雅。

異 界 商 人

長得像外星人一樣的異界商

人根據地球援助控制論設計。它的任務是將文明滲透到殖民國家，讓他們為地球提供糧食等重要資源。**異界商人體內儲存**著上百萬殖民地交易協定，並且掌握多種語言。

凹進去的頭部包含非常鮮明的熱感測器和夜視攝像頭。

拉著的肩膀塑造了隆起的輪廓和多疑的性格。

參考延伸

渲染
第 14 頁
渲染材質
第 18 頁
關節和運動
第 30 頁

帶有關節的手部，手指非常靈活，能夠在電腦上打字，還能參與競拍。

可以修改外骨骼的面板，保護機器人在的環境中不受傷害。

錐形的腿部，隆起的線條，像蹄子一樣的腳，商人看起來就像賽馬一樣強壯。

頭腦發達、四肢發達

凹陷的頭部位於強有力的肩部之中，它們組合在一起，形成了非常巨大的"微積分"大腦，能夠在一秒鐘之內完成數萬次運算，處理非常複雜的交易。

不同尋常的設計

機器人的形狀格外奇怪，上半身像一隻猴子，腿部非常強壯。生物力學的觸鬚用於產品檢測。

爲消費者提供幫助

異界商人是第一代雷蒂安檢驗機器人的分支。雷蒂安檢驗機器人可以為有需要的市民提供幫助，將戰爭廢墟中的食物和消費品搬運到他們家中。

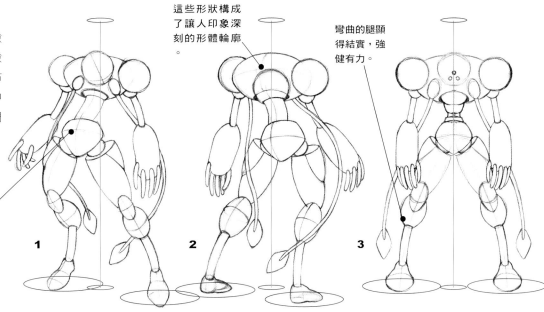

這些形狀構成了讓人印象深刻的形體輪廓。

彎曲的腿顯得結實，強健有力。

在使用軟體之前，首先徒手畫出機器人的形狀。

試驗性的形體

1 在隨手塗鴉中，整合和完善原有的形狀，創造出新的形體。

優雅的動作

2 注意臀部關節的球與槽，由此我們可以判斷出機器人的走路方式一定強健有力。

強壯的身體

3 強壯的上半身有著像車軛一樣的結構，增強了它能負重的特性。

兩種色調的顏色主題，

▼ **高光**
精確的布光能夠增加物體的真實性。思考一下，晚上低垂的夕陽是如何從背後打亮機器人的軀體，勾勒出它的曲線的。

大膽地組合顏色。嘗試藍色與亮灰、紅色與白色的組合等等——這樣的選擇是無窮的。

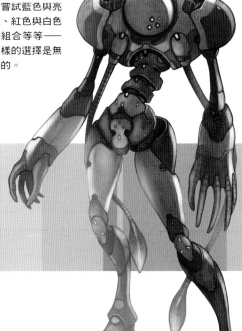

▲ **陰影**
用深色的線加強陰影，通過陰影的正確佈置，表現身體各元素的形狀——圓形、方形、平面等等。

搪瓷金屬並不是完美無缺的，上面還有磨損的跡象。

▲ **附加的渲染**
腿部和觸鬚上面的白霧將機器人與背景融合在一起，而影子使得它牢牢地紮根在地面上，不至於看上去像飄起來一樣。

治安維護型**機器人**用於維護治安，它們主要與平民打交道。它們**看起來與人爲善**，但是在平和的外表之下有著可怕的戰鬥力。儘管治安維護型機器人不需要以外表吸引人，但是這些**和平的維護者**的外形依然十分重要。畫家必須**精心地進行設計**，它們的樣子既要對暴民形成安撫，又要對狡猾的嫌犯形成震懾，讓敵人產生畏懼感。

完善想法

治安維護型機器人類似于軍事型機器人，但是它們的進攻性更弱一些。設計此類機器人，主要需要考慮它們在公眾場合的形象：是要佩戴正式的官方標誌，還是扮演一個便衣員警的角色？

▲ 戰鬥的姿勢表示它正在處理公務。

◀ 畫家嘗試不同的頭部造型。

▶ 肩膀由橡膠附加體圍繞而成。

治安維護型
機器人

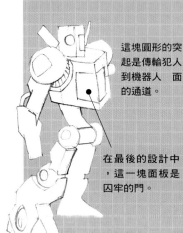

這塊圓形的突起是傳輸犯人到機器人　面的通道。

在最後的設計中，這一塊面板是囚牢的門。

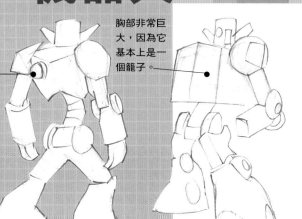

胸部非常巨大，因為它基本上是一個籠子。

囚禁犯人的機器人
多角度視圖

這是機器人的不同角度視圖、展現了它跨張的姿勢和龐大的胸部。注意看，即使在這個階段．畫家還在對機器人關節進行更改。

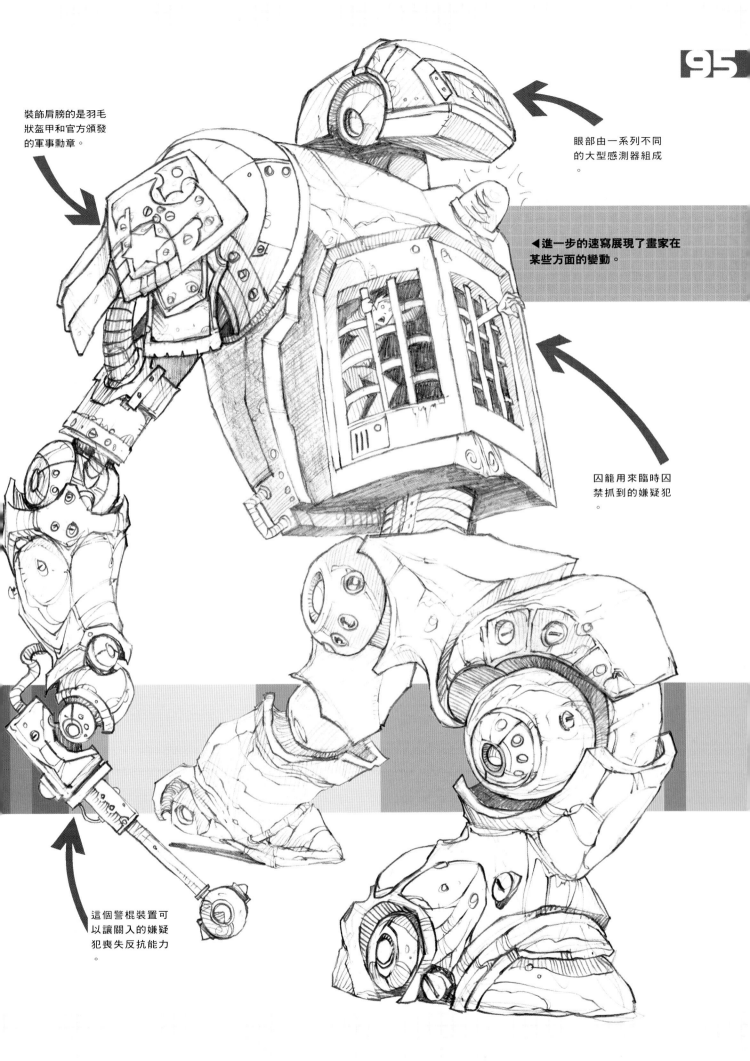

裝飾肩膀的是羽毛
狀盔甲和官方頒發
的軍事勳章。

眼部由一系列不同
的大型感測器組成
。

◄進一步的速寫展現了畫家在
某些方面的變動。

囚籠用來臨時囚
禁抓到的嫌疑犯
。

這個警棍裝置可
以讓關入的嫌疑
犯喪失反抗能力
。

96 鋼鐵蓮花坦克

當侵略者的艦隊潛入西藏的時候，山中的聖戰士奮起反抗，打造了一萬五個坦克鎮壓號機器人來保護他們平靜的樂土。這些機器人也被叫做 "鋼鐵蓮花"。它們不是殺人機器。**每一個機器人由一千個轉經輪提供能量。**眾人祈禱和平的願望聚集在一起，促使鋼鐵蓮花將四萬六千輛入侵者的坦克趕回到邊界。

參考延伸

傳統繪畫
第 12 頁
渲染
第 16 頁
配件和裝飾
第 34 頁

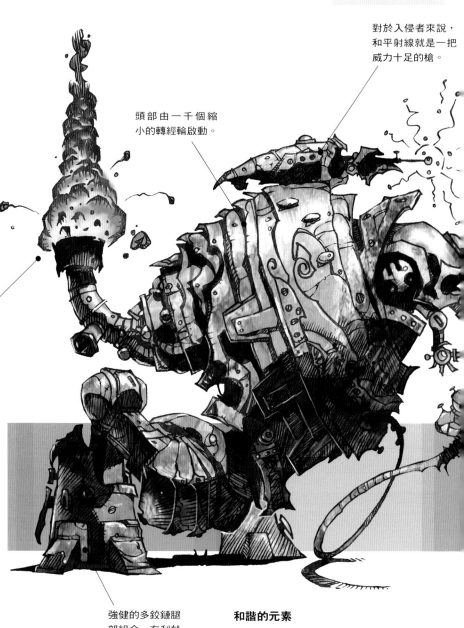

對於入侵者來說，和平射線就是一把威力十足的槍。

頭部由一千個縮小的轉經輪啟動。

排氣系統最低限度地產生有害副產品。

有遠見的設計

眼部設計比較有創意，不管白天還是晚上，不管任何天氣，聖戰士都能通過遠望眼睛觀察四方。另外，這款機器人還配備了嗅覺感測器，能夠聞出入侵者的氣味。

強健的多鉸鏈腿部組合，有利於增強穩定性。

和諧的元素

這一款漂亮的機器人能夠輕鬆地移動。聖戰士不介意讓一部分鋼鐵蓮花落入敵人之手，因為他們認為，對於不懂得和平為何物的人們來說，由轉經輪啟動的機器人毫無用處。

形狀和平衡

從本質上來說，腿部就是逐漸變細的圓柱體。

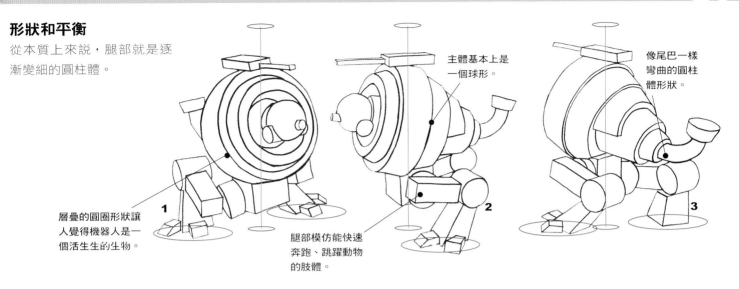

層疊的圓圈形狀讓人覺得機器人是一個活生生的生物。

主體基本上是一個球形。

像尾巴一樣彎曲的圓柱體形狀。

腿部模仿能快速奔跑、跳躍動物的肢體。

簡單的形狀

1 簡單的形狀經過一定的排列，也能形成複雜的圖形。

真實

2 必須小心安排腿部的位置，才能擺出真實的具有平衡感的姿勢。

軸線

3 根據機器人姿勢的不同，平衡軸線的位置也會隨之改變。

放飛你的想像力，放鬆你的手部，描繪出流暢的線條風格。

◀ **清晰的線條**

之後，這個機器人將用水彩上色，因此，鉛筆陰影應該是清晰的，線條應該是細緻的。在這，不適合用汙糟糟的陰影風格。

使用自然色系和閃爍的元素來體現精神層面上的用途。

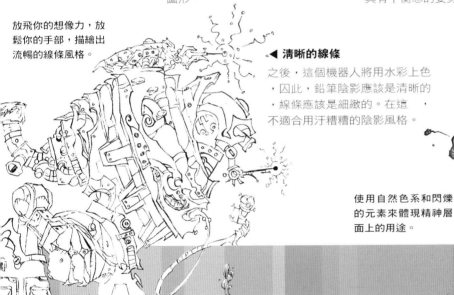

▶ **水彩顏料**

可以使用真實的水彩顏料，也可以在 Photoshop 中使用稀釋的顏料，設置透明度來模擬水彩顏料的效果。

一旦對所設計的機器人有了想法，就應該抓住它，畫下確實的形體。

▲ **數位顏色**

在電腦中用 Photoshop 新建一層，採用疊加的方式，為鉛筆線稿畫上顏色。這樣既可以保證顏色的明亮，又可保持線條的清晰。

98 清除者

二十五世紀晚期，大多數人類已經放棄了有機形體，轉化成了數碼組件構成的生物體。**只有一小部分殘留人群**還保留著人類的模樣。他們只能躲藏起來，或者立即被消滅。**機械機器人中的精英**不允許污穢的有機體造成污染，所以組建了一支飛行機器人隊伍來執行他們消滅人類有機體的任務！

參考延伸

傳統繪畫
第 12 頁
開拓思維
第 26 頁
具體細節
第 32 頁

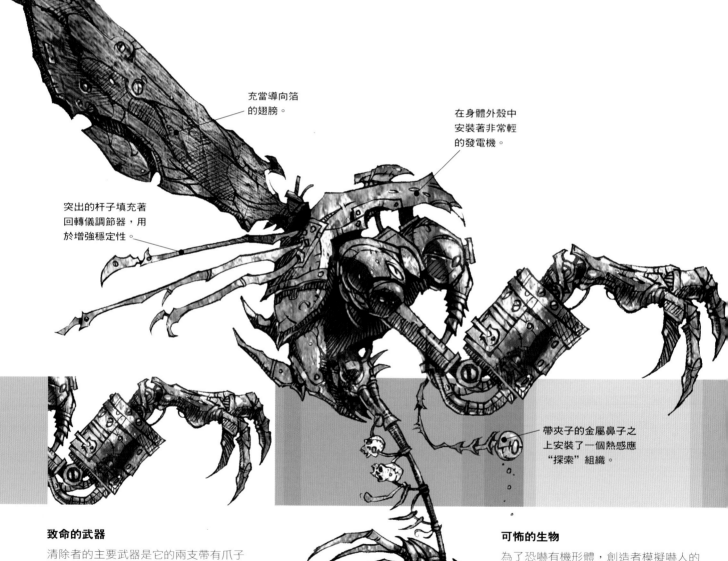

充當導向箔的翅膀。

在身體外殼中安裝著非常輕的發電機。

突出的杆子填充著回轉儀調節器，用於增強穩定性。

帶夾子的金屬鼻子之上安裝了一個熱感應"探索"組織。

尾部是成串的感測器。

致命的武器

清除者的主要武器是它的兩支帶有爪子的手臂，當然也可以裝配其他的武器，比如火焰投射器、加電加農炮和熱感應殺滅病毒手榴彈。

可怖的生物

為了恐嚇有機形體，創造者模擬嚇人的昆蟲和其他生物的樣子。清除者也喜歡用捕獲的戰利品裝飾自己，讓自己的形象更加恐怖。

與眾不同的形狀

每一個清除者身上齊聚了很多具有強烈對比的形狀——壓扁和變形的橢圓、長方體和圓柱體等等。最後完成的設計非常有特色，因此要好好考慮機器人的結構。

非自然界生物

1 雖然機器人的形狀像昆蟲，但是看它的結構，明顯帶有機械性，精明而陰險。如果這個機器人是昆蟲的話，也是富有進攻性、致命的昆蟲。

符合空氣動力學的線條

2 畫清除者的時候，不需要過多地考慮平衡的問題。對於清除者來說，最重要的是在空中追捕獵物的時候，如何表現速度與機動性，如何體現出它符合空氣動力學的線條。

飛行中的軸線

3 機器人飛行中的平衡線，與常規的陸地生物不同。

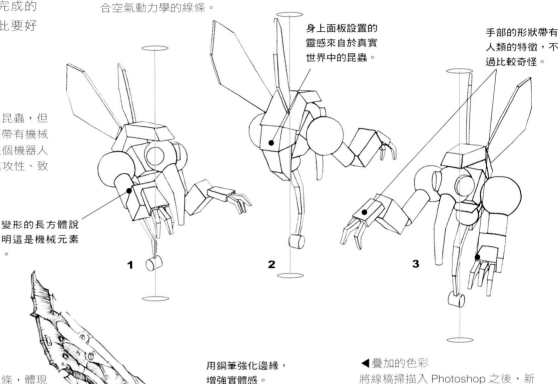

身上面板設置的靈感來自於真實世界中的昆蟲。

手部的形狀帶有人類的特徵，不過比較奇怪。

變形的長方體說明這是機械元素。

1　**2**　**3**

▼ 合適的風格

帶有鋸齒、坑坑窪窪的線條，體現出像昆蟲一樣的機器人的複雜性和先進的機械工程。

用鋼筆強化邊緣，增強實體感。

◀ 疊加的色彩

將線稿掃描入 Photoshop 之後，新建一個層，合成的方式為疊加。用鉛筆工具、筆刷工具和噴筆工具上色，用色彩平衡、色相 / 飽和度和明度 / 對比等菜單調整顏色。

在 Photoshop 中上色和填充材質之前，首先將線稿掃描入電腦。

用鋼筆強化邊緣，增強實體感。

▶ 體驗色彩

使用某一種軟體，比如 Photoshop 上色給予我們極大的自由度，可以隨心所欲地更改和調整色彩。在新建的層　創建新的色彩是非常簡單的事情。

軍事鎮壓者

隨著跨國公司的財富越積越多，他們面臨的威脅也越來越大。他們的武裝力量不強，所以需要借助相當數量的警力來保護他們的安全。**軍事鎮壓者的工作**是鎮壓抗議和騷亂的人群，誰反抗權威，就對誰進行鎮壓。**當公司的財產**遭受威脅的時候，軍事鎮壓者就會衝進人群，使用催淚彈和電棍驅散和鎮壓反對者。

參考延伸

渲染材質
第18頁
配件和裝飾
第34頁
軍事配件
第36頁

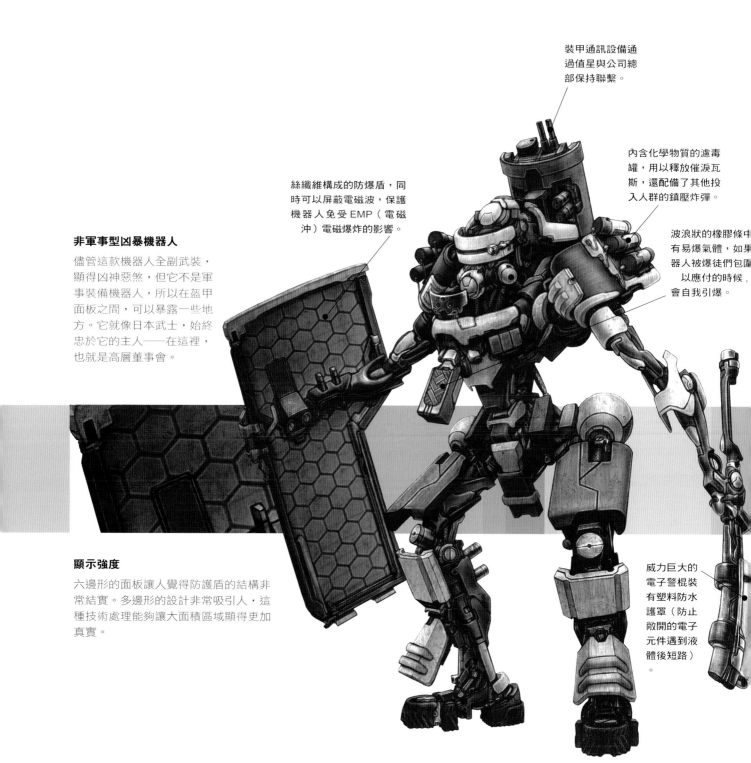

裝甲通訊設備通過值星與公司總部保持聯繫。

內含化學物質的濾毒罐，用以釋放催淚瓦斯，還配備了其他投入人群的鎮壓炸彈。

絲纖維構成的防爆盾，同時可以屏蔽電磁波，保護機器人免受 EMP（電磁沖）電磁爆炸的影響。

波浪狀的橡膠條中有易爆氣體，如果器人被爆徒們包圍以應付的時候，會自我引爆。

非軍事型凶暴機器人

儘管這款機器人全副武裝，顯得凶神惡煞，但它不是軍事裝備機器人，所以在盔甲面板之間，可以暴露一些地方。它就像日本武士，始終忠於它的主人——在這裡，也就是高層董事會。

威力巨大的電子警棍裝有塑料防水護罩（防止敞開的電子元件遇到液體後短路）。

顯示強度

六邊形的面板讓人覺得防護盾的結構非常結實。多邊形的設計非常吸引人，這種技術處理能夠讓大面積區域顯得更加真實。

強勢的姿勢

這款機器人用了蹲伏的武士姿勢，顯得非常強勢。它的防護盾的形狀和尺寸經過精心設計，既保護了相對脆弱的軀體，又不妨　原本已經裝有厚層裝甲的腿部行動。

軀體的設計

1 和很多機器人一樣，這款機器人的軀體下半部份和盆骨相對薄弱，結構最為復染。

挑釁的樣子

3 不管是防護盾還是警棍，都離開身體一段距離，這架式充滿了對抗和挑　的樣子。

傾斜的護罩

2 肩部的裝甲向外傾斜，可以反射子彈，保護軀體。

儘管防護罩固定在手臂的肘關節處，為了穩定和加固，手臂仍然延伸出來。

警棍握在中間部位，不過如果需要的話，可以向前面滑動，增加觸碰距離。

防護盾基本上就是一個簡單的長方形，只是被切掉了一角。

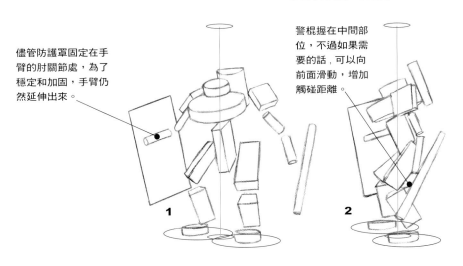

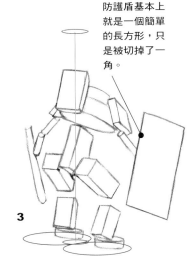

▼ 無機形體

儘管機器人身上有一些曲線，但它是無機的，工業化的樣子讓人不悅，看起來相當凶殘。

▼ 機器人軍官

用藍色、白色和黃色打造警察軍官的樣子。租賃公司對其加以改造，使機器人與古老政權組織的顏色體系保持一致。

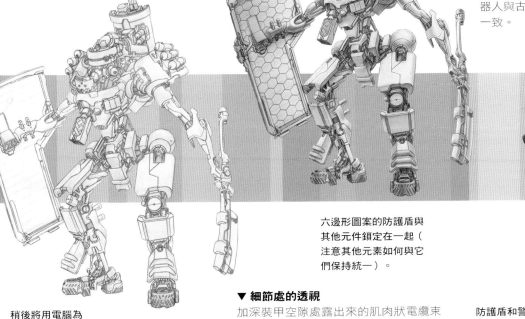

稍後將用電腦為防護盾添上六邊形（不用再為用尺畫而發愁了）。

六邊形圖案的防護盾與其他元件鎖定在一起（注意其他元素如何與它們保持統一）。

▼ 細節處的透視

加深裝甲空隙處露出來的肌肉狀電纜束，讓它們以觀賞者眼中隱退，觀賞者的印象就是一眼能看到機器人的內部結構，但不會做過多探究。

防護盾和警棍的顏色與機器人本身的顏色要不一致。

通 論 的 清 除 者

在未來的星球大戰中，破壞和平的反叛者受到了新一輪的審判。在這場爭端當中，清除者應運而生。它**擔負著雙重使命**：一方面要給人以精神上的慰籍和治療，另一方面要清除反叛者。一旦偵察到他們的行蹤，清除者就會**趁著夜色襲擊**，擊退所有的反叛者士兵和機器人，將所有罪惡的東西燒為灰燼。

參考延伸

貼花和標誌
第 20 頁
開拓思維
第 26 頁
配件和裝飾
第 34 頁

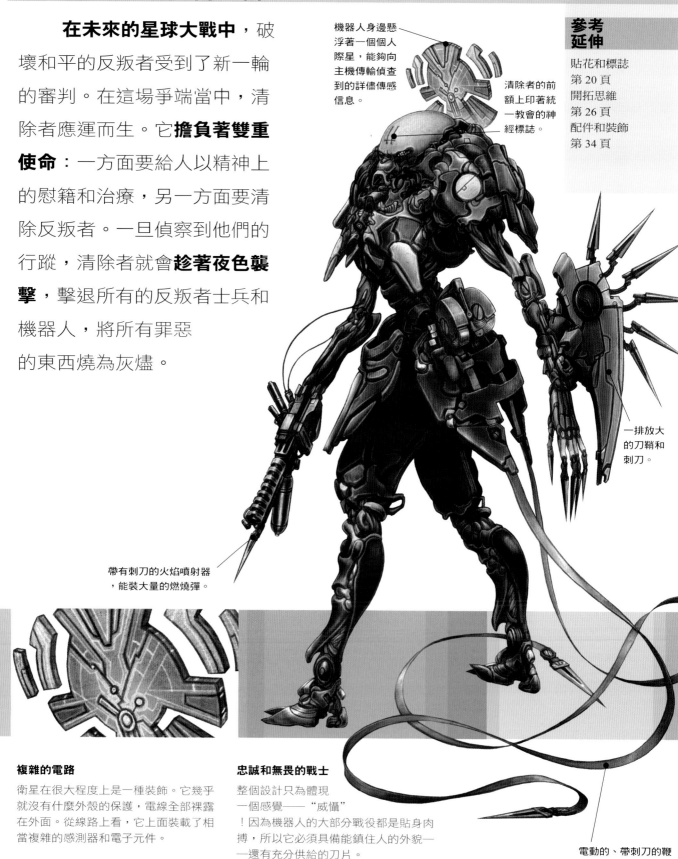

機器人身邊懸浮著一個個人際星，能夠向主機傳輸偵查到的詳儘傳感信息。

清除者的前額上印著統一教會的神經標誌。

一排放大的刀鞘和刺刀。

帶有刺刀的火焰噴射器，能裝大量的燃燒彈。

複雜的電路

衛星在很大程度上是一種裝飾。它幾乎就沒有什麼外殼的保護，電線全部裸露在外面。從線路上看，它上面裝載了相當複雜的感測器和電子元件。

忠誠和無畏的戰士

整個設計只為體現一個感覺——"威懾"！因為機器人的大部分戰役都是貼身肉搏，所以它必須具備能鎮住人的外貌——還有充分供給的刀片。

電動的、帶刺刀的鞭子，可以在機器人四周揮舞，抽動和鞭打反對者。

對上帝的敬畏

清除者是讓人害怕的：不管從哪個角度看都覺得恐怖，甚至只是看到輪廓和身體部分的簡單形狀。清除者具有扭曲的人形，它有豎起的刺刀，笨重的軀幹中露出赤裸的頭蓋骨。作為一名刺客——對於那些遭受懷疑的人們來說——清除者比那些身著沉重盔甲、全副軍事武裝的機器人更加敏捷、靈活。

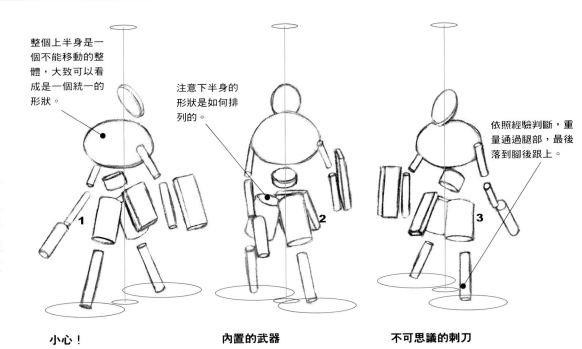

整個上半身是一個不能移動的整體，大致可以看成是一個統一的形狀。

注意下半身的形狀是如何排列的。

依照經驗判斷，重量通過腿部，最後落到腳後跟上。

小心！

1 機器人轉向它的左邊，似乎正穿過肩膀看著什麼。

內置的武器

2 火焰投射槍沒有替換整條手臂，只是從前臂延伸出來。

不可思議的刺刀

3 機器人的後裙邊上安裝著兩條帶刺刀的鞭子。

▼ **像蟲子一樣的分節**

在整個設計中，運用了奇怪的像昆蟲一樣的分節——與衛星和火焰投射槍形成鮮明的對比。

▼ **富麗堂皇的顏色**

機器人的所有者為它傾注了不計其數的投資，賦予它富麗堂皇的顏色，以昭顯他的尊貴地位。

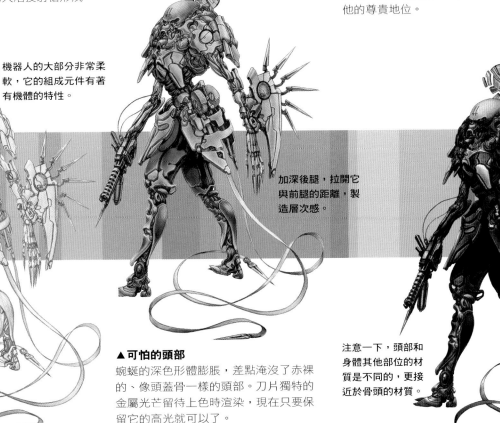

機器人的大部分非常柔軟，它的組成元件有著有機體的特性。

加深後腿，拉開它與前腿的距離，製造層次感。

▲ **可怕的頭部**

蜿蜒的深色形體膨脹，差點淹沒了赤裸的、像頭蓋骨一樣的頭部。刀片獨特的金屬光芒留待上色時渲染，現在只要保留它的高光就可以了。

注意一下，頭部和身體其他部位的材質是不同的，更接近於骨頭的材質。

軌道代表

這個機器人負責對第二代蘇維埃空間專案的**宇航員夥伴系統**進行徹底的檢查。它身上安裝了獨立的太陽能電源，以及**兩管高斯槍**。現在，軌道代表正圍繞著地球旋轉，擊落任何未通過許可和協議的衛星。

鑒於機器人的功能，它沒有穿格鬥盔甲，身上的面板用於防護小行星和空間碎片。

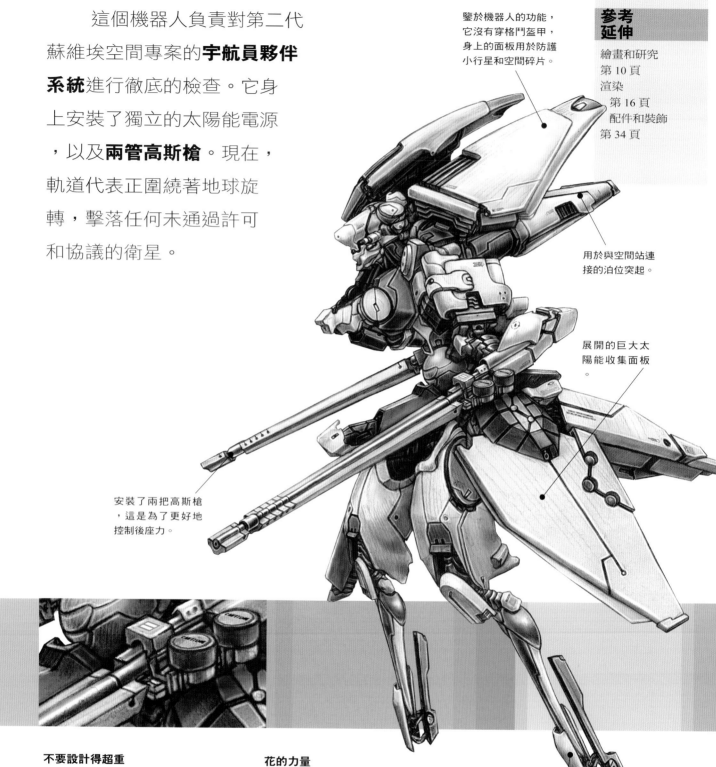

用於與空間站連接的泊位突起。

展開的巨大太陽能收集面板。

安裝了兩把高斯槍，這是為了更好地控制後座力。

腿部末端是複雜的制動火箭推進器。

不要設計得超重

如果把軌道代表放在大型機器人邊上，就會發現它是那麼纖細和精巧。因為在太空中不需要抗擊什麼重壓，唯一的壓力來自於槍開火以後的後座力。槍支設計成直線型，具有專門化功能，不過沒有陸地武器那麼威力強大。

花的力量

因為軌道代表在太空中飛行，所以表面不需要粗糙不平的設計。它不是為了格鬥而設計的，只是航空炮兵手。它身上的附加部分和設備向外展開，就好象花朵的花瓣一樣。

失重狀態下的設計

由於處在太空之中，軌道代表不受重力的約束和影響。四肢只起連接作用，不能承受重壓。唯一例外的是手臂，因為它連接著高斯槍，所以相對來說需要加固。在本書中，此機器人是少有的、不太需要考慮軸線和地平面影響的例子。

考慮環境的影響

1 記住，機器人是在太空中漂浮而不是飛行，所以它的輪廓並不符合空氣動力學。

注意要點

2 這款機器人非常專業，因此不需要完全展露它的關節和機動性。

根據環境設置

3 機器人以不自然但是精確的方式移動，看上去完全不像人類的行為模式，更像無生命的物體。

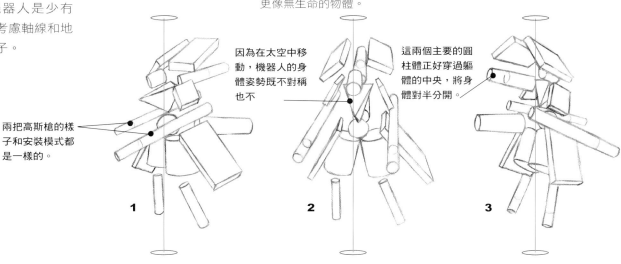

兩把高斯槍的樣子和安裝模式都是一樣的。

因為在太空中移動，機器人的身體姿勢既不對稱也不

這兩個主要的圓柱體正好穿過軀體的中央，將身體對半分開。

1 2 3

▼ 空間機器人

空間環境和大多數機器人所處的環境不同，這些不同會體現在設計的每一個細節中。衛星和空間站的形狀和比例都是很好的參考資料。

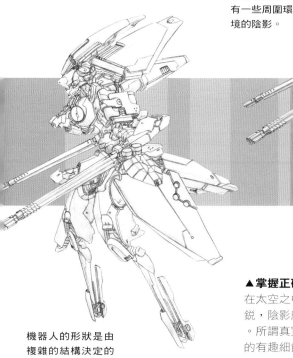

甚至是巨大的平板也應該帶有一些周圍環境的陰影。

機器人的形狀是由複雜的結構決定的。

▲ 掌握正確的光線分佈

在太空之中，物體的對比並沒有那麼尖銳，陰影應該顯示出物體的真實基本形。所謂真實基本形，也就是保留下一定的有趣細節。

▼ 環境的挑戰

為了豐富畫面，使用了白色的反射光和金屬色澤的顏色，包括金色等等。這些機器人身上的顏色，不僅僅是為了裝飾，還可以避免它在太陽光下變得太熱。閃爍的燈光和發光二極體模仿了衛星和當時期空間站的技術。

機器人呈金屬色，非常明亮，是模仿圍繞地球旋轉的其他機器和空間殘骸。

大型獵手 SHK 300

未來，維持治安的核心成員變成了機器人。它們沒有感情，**意志堅定**，不會進行貪污。**大型獵手SHK300** 處理的是最危險的案件。**它執行重大秘密行動**，可以完成人類不能完成的任務，比如長期追擊等等。**SHK300** 安裝了自主人工智慧系統，需要的話，它可以隨時和員警機關的**中央主機取得聯繫**。一般在司法審判以後，這款機器人才出動，所以可以將目標**就地處決**。

衛星碟形天線向上傳輸關於罪犯當前情況的資料。

頭部和麵板上的其他顏色，說明這些地方是最近替換的，它們也需要進行偽裝。

面臨小型武器的攻擊時，彎曲、隆起的輪廓能夠減少遭遇炮火的面積。

金屬爪子擁有四百磅的抓力。據說在追擊過程中，SHK300 曾經撕裂逃竄罪犯的手臂。

機器人前面的面板比較厚，因為那 是最容易受到炮火攻擊的方向。

死神的頭部

SHK300 的頭部可以自如轉動，視野範圍內的所有東西都逃不過它的眼睛。它複雜的追擊系統，也就是它最致命的武器主要集中在臉部和頸部的兩側，包括兩把連接的脈衝槍、一把遠端鐳射槍和一把不致命的催眠彈槍。

單純的目的

這款機器人執行的是秘密職能，從它兇猛而隆起的姿勢中就可以看出來。對 SHK300 來說，隱藏自己是十分重要的，所以上色時要特別注意保護色的使用。如果一不小心，就容易把畫面弄花、弄髒。

射擊第一

機器人的形狀必須具有實用性：它必須能夠快速地移動、準確地射擊，能夠忍受最嚴酷的環境。SHK300 身上安裝著跳躍噴氣機，能夠支持它短時間能做有限飛行。而小一點的接合噴氣機，能夠幫助它做出非常複雜和意想不到的動作。

將每一個部分建立在獨立的層上，方便以後的修改。如果你對機器人的某一部分感到不滿意，只需要修改那個區域，不會影響到其他地方。

星際空間中的駝背者

1 罪犯追擊者的樣子有人的特徵，駝著背，全副武裝，顯得有點專制。

中心平衡

3 雖然機器人的形狀和姿勢是駝背的，但是它的結構非常穩固。

像動物一樣

2 腿上面的形狀呈桶形，微微前傾，通過迅速的轉換，它就可以像貓一樣四腳著地跳躍而起。

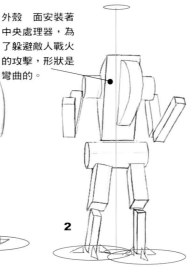

外殼　面安裝著中央處理器，為了躲避敵人戰火的攻擊，形狀是彎曲的。

這個罪犯追擊者被設計成昆蟲一樣的外觀，擁有有機體的組織結構。

稍後，簡單的腿部形狀會變得和動物一樣。

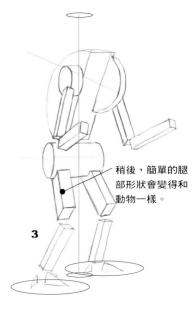

▼ 數碼繪畫

儘管所有的工序都在 Photoshop 中完成，一般來說，作畫的第一步都是從徒手繪畫開始的。數碼繪畫的最大好處就是可以在不損耗圖片品質的前提下，通過創造性的步驟改變畫面。放大畫面、添加細節等等，都是非常容易完成的。

▼ 層和光線

線稿完成以後，下一步就是添加顏色，增強立體感。線上稿層下面新建一層填充顏色。仔細地挑選光源，作為上色時的參考。

設計出幾種種陰影和上色方案，選擇最好的一個。

為了增強生動性，在機器人身上增加偽裝圖案和標誌。

▲ 圖層和細節

最後的細節添加是最耗時的。為了便於上色，首先將之前的所有圖層合併。使用放大鏡工具將畫面放大，這樣才可以加上非常細微的細節。為了體現機器人的磨損，新建一層，加上刮擦的痕跡和污點。

守衛武士

守衛武士原本是軍事型機器人，經過改裝，變成了民間私人使用的機器人。**民間版本**少了軍事版本的武器，但是依然保留著盔甲面板和 ECCM（電子計算測量）防護系統。機器人的**頭部與身體相分離**。頭部懸浮在半空中，使用的是**抗重力／電磁專利**系統。脫節的頭部能夠漂移，充當遠程攝像頭。

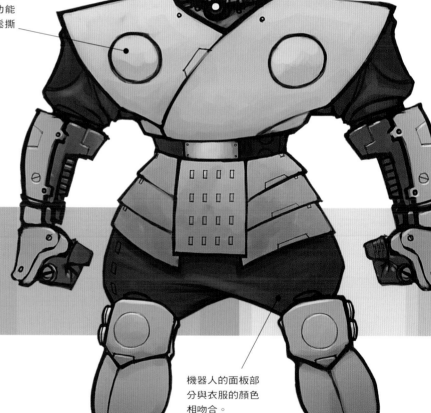

使用的時候，這個感測器會突出來；戰鬥的時候，這個感測器會縮回去。

臉上的面具具有裝飾作用，如果消費者不喜歡過於兇悍的保鏢，可以將此項工廠默認設置替換掉。

衣服主要由人工合成材料構成，為了不妨礙機器人的打鬥功能，衣服可以被輕鬆撕開。

機器人的面板部分與衣服的顏色相吻合。

私人保鏢機器人

這是一款特別的顧客版機器人，它的"衣服"之下隱藏著完整的盔甲和關節保護體系。鑒於它的特殊身材，無法穿著人類的衣服。它的衣服是定制的，零售商們還經常自定義機器人的臉部面板。

裝飾外表之下的潛在威脅

在劍拔弩張的會議上，守衛武士靜靜地站立一旁，緊張的氣氛彌漫在四周，大家都擔心他忽然跳起來發動攻擊。

人類的特徵

像其他機器人一樣，這一款機器人也可以分解成若干簡單的形狀，譬如長方體和圓柱體。機器人的設計模仿人類的特徵，但是為了強調出它的魁梧，比例都有所放大。

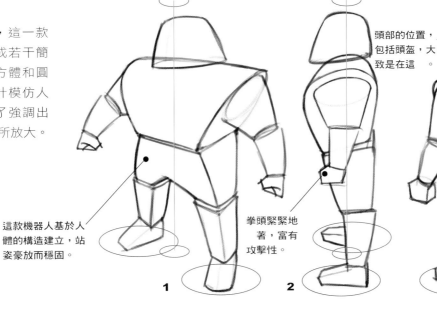

頭部的位置，包括頭盔，大致是在這。

這款機器人基於人體的構造建立，站姿豪放而穩固。

拳頭緊緊地著，富有攻擊性。

1 2 3

形狀的組合

1 在這個階段，姿勢、神態都使用最簡單的形狀來表示，要確保它們所體現出來的感覺，正是你最後想要達到的。

藝術家創造的模型

2 儘管這款機器人像人，但是此刻它所擺出來的姿勢，比較造作而僵硬。它的胸部堅定地向前挺出。

中心平衡

3 儘管最後的畫稿中，機器人的背部可能並不出現。但是這個角度能幫助你更好地理解它的結構。

▼ **粗獷的線條**
優化和強化最初速寫中的細節與設計理念。特別注意臉部的細節。用黑色的粗線條再描一遍輪廓。

▲ **基本的顏色**
一旦確立了各個元素的基本顏色，逐步提亮局部的顏色，強化細節，尤其是臉部的細節。在臉部向下的地方增加高光。最後為整個畫面增加一層薄薄的暖色層。

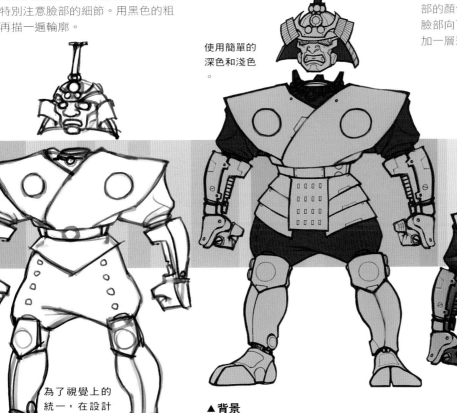

使用簡單的深色和淺色。

在脖子的凹陷處增加強烈的高光，凸顯出提升裝置發射的光芒。

為了視覺上的統一，在設計過程要反復體現繪畫主題。

▲ **背景**
在數位繪畫軟體中，用暖色調，比如紅色、橙色或者棕色鋪設一塊方形的底色。然後，嘗試用對比色為機器人上色。

迎合**電子市場的顧客**需求，以及未來的機器人技術的發展，機器人還會出現很多大變動。也許未來的機器人遍地都是，就好像現在家的寵物那樣普及。輔助型機器人造福了全人類，它們有**讓人愉悅的外表**，並能夠完成很多工。儘管輔助型機器人有著平易近人的笑臉，以及**友好的操作介面**，但是它們卻是高科技的結晶，代表了最前沿的技術。

輔助型
機器人

完善想法
設計輔助型機器人的時候，先畫一些小樣，在設置中加入一部分人類物品的元素是不錯的主意。

▶ 最初版本只有兩條手臂。

▲ 這張速寫抓住了手臂的動作。

▶ 這張速寫更接近人類的樣子。

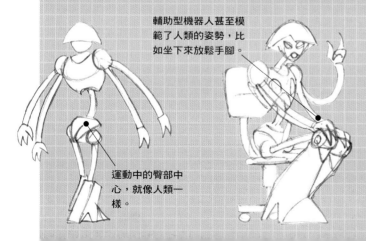

輔助型機器人甚至模範了人類的姿勢，比如坐下來放鬆手腳。

運動中的臀部中心，就像人類一樣。

多條手臂機器人
多角度視圖
輔助型機器人為畫家提供了設計的無限可能性。在設計的時候，要記住你的機器人需要與人類打交道。

用輪子代替腿，看起來好像不如上半身靈活。

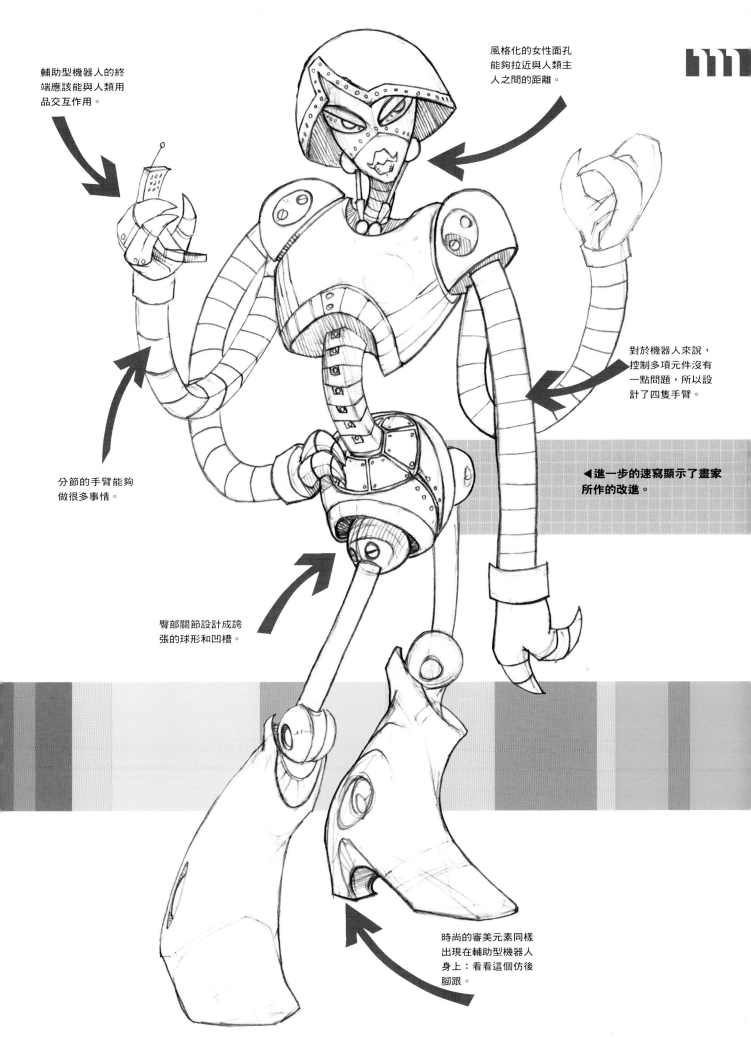

輔助型機器人的終端應該能與人類用品交互作用。

風格化的女性面孔能夠拉近與人類主人之間的距離。

對於機器人來說，控制多項元件沒有一點問題，所以設計了四隻手臂。

▶進一步的速寫顯示了畫家所作的改進。

分節的手臂能夠做很多事情。

臀部關節設計成誇張的球形和凹槽。

時尚的審美元素同樣出現在輔助型機器人身上：看看這個仿後腳跟。

阿迪優標誌 IV

阿迪優系列始於 21 世紀晚期，最原始的阿迪優就好像玩具一樣（詳情請參考第 43 頁），而現在所展示的阿迪優標誌 IV，是阿迪優系列中最尖端的客戶**私人助手型機器人**。新的型號極大地擴展了機器人的功能和能力，作為家庭管家，經常應用于城市家居生活和工業相關環境中。

參考延伸

凡事皆有可能
第 21 頁
關節和運動
第 30 頁
配件和裝飾
第 32 頁

陶瓷和橡膠材料模擬有機體的材質，在外觀上給人以美感。類似於人的形狀可以大批量生產。

阿迪優的形體具有人類的尺寸和比例，在必要的時候，它還可以穿上人類的衣服。

輕盈的陶瓷 / 聚碳酸酯樹脂外骨骼。

外骨骼有一點彈性，但是關節還是要暴露在皮膚之外，以方便全方位的活動。

神似人類

機器人的整體設計都是模仿人類的：五官是，面部表情也是。看它的眼神，就好像人類那樣凝視著。

簡單的結構

這款機器人可以分解成簡單的形狀，比如立方體和圓柱體，這樣就很容易畫了。

偏離中心軸的站姿

讓立方體和圓柱體少許偏離中心軸。雖然衷心仍然在中間，但是站姿不用那麼死板，身體可以傾斜、彎曲成一定弧度甚至"S"形。

模仿強壯、非常有男子氣蓋的身體類型。

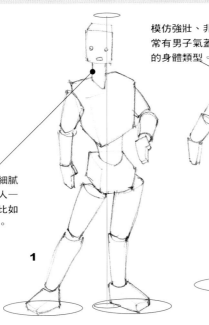

機器人能夠非常細膩地運動，能夠像人一樣地表達情感，比如微微地轉動腦袋。

運用類似人類的關節，能夠擺出類似人類的姿勢。

美觀的姿態

1 通過幾個關鍵形狀的造型，機器人就能流暢地模擬人類的動作。

藝術家的模特

2 畫阿迪優標誌 IV 的時候，可以借助木頭模特。這種木頭模特在各大美術用品店都有出售。

重心穩定

3 和人類一樣，機器人也需要強有力的脊柱和骨盆，才能支撐起筆直的身姿，站得牢固而穩定。

身體的各個部位應該符合人體解剖學原理。

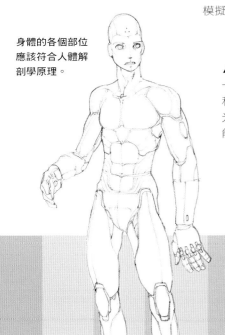

▲ 正確的色相

一旦確立了形狀以後，就應該調整顏色和飽和度了。飽和度不能太高，否則發光的眼睛就凸顯不出來了。不同的陰影能夠強調出肌肉群的形狀。

整體設計應該給人親切、平易近人的感覺。

草擬的顏色，可以根據需求更改色相和飽和度。

▲ 超人

機器人的線條主要是人類身體上的大塊肌肉。外露的肌肉不僅賦予機器人人類的外形，甚至還有"超人"的感覺。參考解剖學方面的圖片，以便讓肌肉的結構正確。

▲ 完成稿

加入了暗部，暗部基本上就是黑色的。關節連接處增強了立體感。另外還添加了高光和綠色發光的眼睛。

卡 拉 庫 里

在日本江戶時代，德川家

族七世委託設計師設計了這麼一個機器人，他們是卡拉庫里的主要資助者。卡拉庫里舉止迷人、優雅，精於茶道，主要用於娛樂客人，有時候也謹慎地出現于**日本能樂劇院**。當觀眾們發現那個罩著面罩的演員是機器人的時候，都深感震驚。

參考延伸

繪畫和調研
第 10 頁
開拓思維
第 26 頁
運動
第 30 頁

為主人和他的客人準備的茶，盛在一個漆盤中。

兩個充滿空氣的泵，為卡拉賓　的行動提供主要的動力。

大型的漆盒　面裝著齒輪和傳動箱，與通向卡拉庫里的空氣管相連接。

深淵酸世

藝妓機器人

藝妓讓人印象最深刻的是她的頭髮與臉龐。機器人的頭髮是真人的頭髮，而且像真人一樣，緊緊地綁在腦後，梳成傳統的髮型。原本已經相當蒼白的陶瓷臉龐之上，畫上了上揚的眉毛，塗上了密密的口紅。

茶色的管道從主要的空氣泵中輸送壓縮空氣。

精細的功能

卡拉庫里的任務十分單純，純粹是為了展示之用；她的主要功能就是取悅來賓。卡拉賓　是盛裝的人形玩偶，它也有自己的缺陷，就是行動受供應能量的引擎管道長短的限制。

引擎上面貼著神道教的符咒，據說可以慢慢地向卡拉庫里灌輸靈魂。

類人型體

機器人的身材類似於拉長的人。關節和結構都是以人為原型,所以在畫機器人姿勢的時候,可以運用人體素描的基本知識和技巧。

管道連接

1 機器人和引擎是獨立的,只靠管道連接。

姿勢和腿

2 注意她始終鞠躬的樣子,腿並不是直的。

典型的站姿

3 精細、女性化的姿勢是創造出畫家想要效果的關鍵。

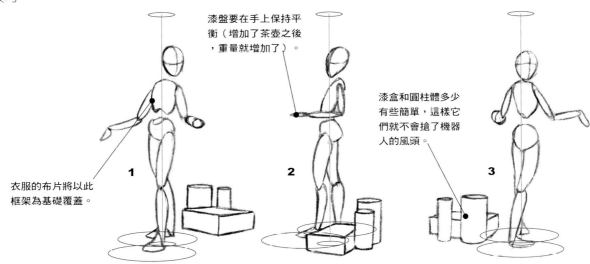

漆盤要在手上保持平衡(增加了茶壺之後,重量就增加了)。

衣服的布片將以此框架為基礎覆蓋。

漆盒和圓柱體多少有些簡單,這樣它們就不會搶了機器人的風頭。

▼ 樣式的考慮

在這個階段,不要過多地考慮和服的樣式——如果考慮這些,工作量就大了。布片的圖案可以放到最後加。

▼ 打造瓷器般的皮膚

皮膚是毫無血色的慘白,就好像妓女或者藝妓那樣;與和服上豐富的顏色和圖案形成了鮮明的對比。

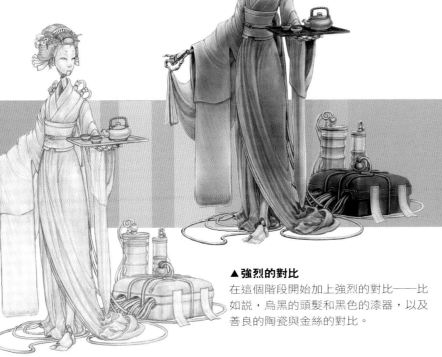

黑色漆盤的邊緣也有閃光,還有高光。

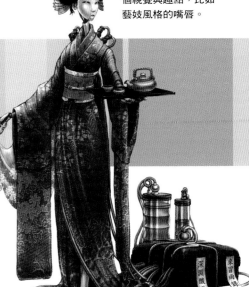

用細微的筆觸營造幾個視覺興趣點,比如藝妓風格的嘴唇。

▲ 強烈的對比

在這個階段開始加上強烈的對比——比如說,烏黑的頭髮和黑色的漆器,以及善良的陶瓷與金絲的對比。

畫風在一定程度上受了日本浮士繪的影響(特別是在臉上)。

模擬人

這個神奇的活塑像原先只是一座粘土製品,被灌輸了靈魂之後,變成了創造者的守護人,以及整個社區的保護者。它額頭上的**文字是生命的來源**,只要抹去一部分,就會置它於死地。儘管**模擬人**是一個出色的助手,但是它經常會周而復始地使勁幹同一類事情。

**參考
延伸**

繪畫和研究
第 10 頁
渲染
第 16 頁
具體細節
第 32 頁

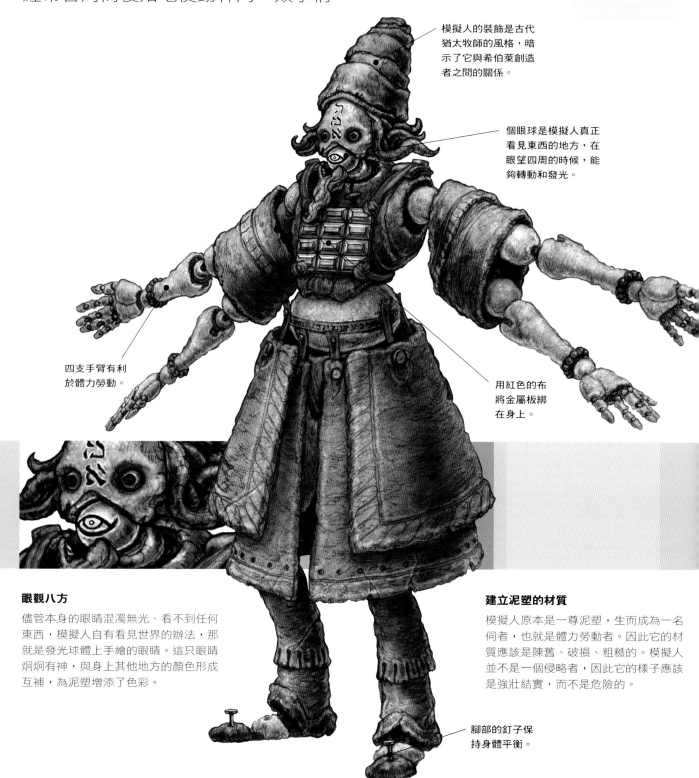

模擬人的裝飾是古代猶太牧師的風格,暗示了它與希伯萊創造者之間的關係。

個眼球是模擬人真正看見東西的地方,在眼望四周的時候,能夠轉動和發光。

四支手臂有利於體力勞動。

用紅色的布將金屬板綁在身上。

腳部的釘子保持身體平衡。

眼觀八方

儘管本身的眼睛混濁無光、看不到任何東西,模擬人自有看見世界的辦法,那就是發光球體上手繪的眼睛。這只眼睛炯炯有神,與身上其他地方的顏色形成互補,為泥塑增添了色彩。

建立泥塑的材質

模擬人原本是一尊泥塑,生而成為一名伺者,也就是體力勞動者。因此它的材質應該是陳舊、破損、粗糙的。模擬人並不是一個侵略者,因此它的樣子應該是強壯結實,而不是危險的。

像木偶一樣的關節

類比人的形狀和關節類似於木偶。它站立的樣子，就好像一個僵硬、笨拙的人。

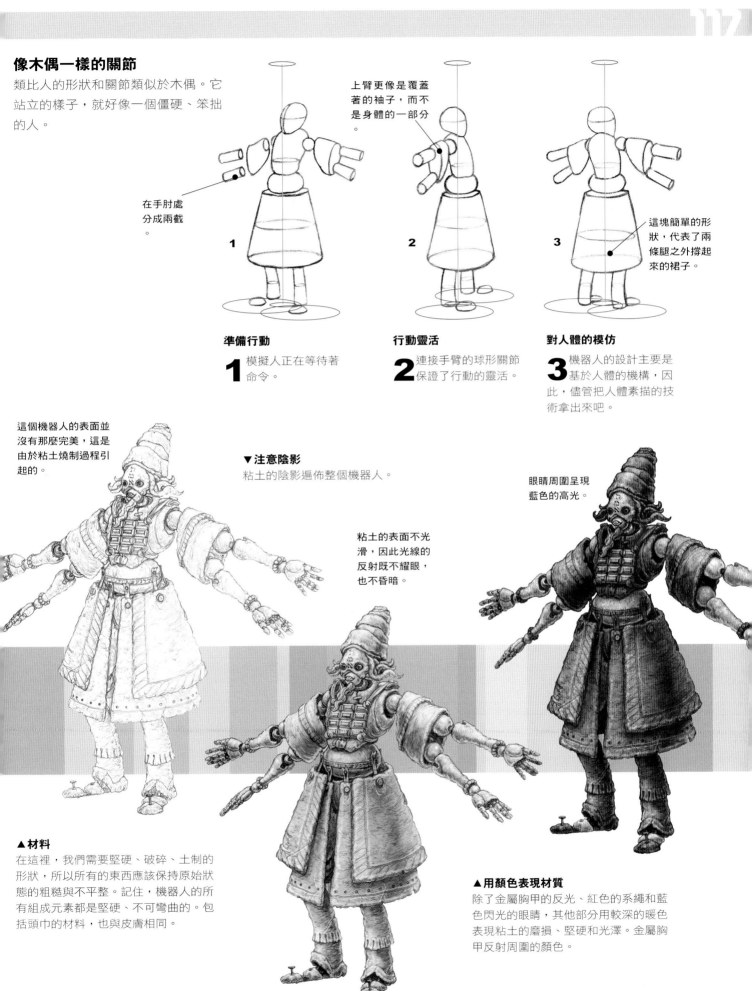

在手肘處分成兩截。

上臂更像是覆蓋著的袖子，而不是身體的一部分。

這塊簡單的形狀，代表了兩條腿之外撐起來的裙子。

準備行動
1 模擬人正在等待著命令。

行動靈活
2 連接手臂的球形關節保證了行動的靈活。

對人體的模仿
3 機器人的設計主要是基於人體的機構，因此，儘管把人體素描的技術拿出來吧。

這個機器人的表面並沒有那麼完美，這是由於粘土燒制過程引起的。

▼注意陰影
粘土的陰影遍佈整個機器人。

粘土的表面不光滑，因此光線的反射既不耀眼，也不昏暗。

眼睛周圍呈現藍色的高光。

▲材料
在這裡，我們需要堅硬、破碎、土制的形狀，所以所有的東西應該保持原始狀態的粗糙與不平整。記住，機器人的所有組成元素都是堅硬、不可彎曲的。包括頭巾的材料，也與皮膚相同。

▲用顏色表現材質
除了金屬胸甲的反光、紅色的系繩和藍色閃光的眼睛，其他部分用較深的暖色表現粘土的磨損、堅硬和光澤。金屬胸甲反射周圍的顏色。

木偶巫婆

木偶巫婆由木頭、青銅和葫蘆構成，是巫婆做法時的助手。它完全按照創造者的意願設計，能夠不折不扣、心無旁騖地執行主人的命令。創造者殺死了一隻猴子，讓它的靈魂**寄居于木偶巫婆的軀體之中**；同時在它的腦袋中包入了人類的遺體，以便控制住靈魂。**有民間故事傳聞**，木偶巫婆曾經在短短幾分鐘內毀掉了一整座村莊。

面具上的眼睛緊閉著，木偶巫婆是通過手繪的第三只眼睛看世界的。

長柄鐮刀用於收割巫婆的勞動果實。

從墓地的樹木上折下來的樹枝，達到欺騙俘獲的靈魂的目的。讓靈魂以為自己在正確的安息之所。

第二雙手有著長長的、尖尖的手指，用於敲擊穀物。

中空的葫蘆是機器人的關鍵造型要素。

褐色的皮膚緊緊地覆在彎曲的木制框架上。

時代的產物

在作品中，要保持機器人與它所處時代和背景的協調。舉個例子說，機器人頭上的裝飾是由稻草麻繩纏繞而成的，穿刺是由髒髒的、兩邊鎖住的木制椎骨製成。所有的材料都呈現出磨損、使用多時的樣子。

一束紮起來的稻草。

穩健、強壯的小樹苗，用於腳部部分。

有機體和組成部分

機器人幾乎所有的組成部分都來自於收集來的有機體，唯一人造的部分是刀片和有限的小裝飾。和其他的傀儡木偶一樣，木偶巫婆它所有的動作都來自於外力的驅使（在這，主要是魔法），因此它的身體比例有些奇怪。

強調材質的角色

木偶巫婆絕大多數由輕質、有機的形狀構成，為此，要特地留心樹枝和稻草，以尋求靈感。機器人的某些部分——比如說樹枝——可以畫得像石頭一樣，強調出木偶巫婆無生命的本質。整個設計應該儘量明快，因為這個機器人的動作矯健、身姿輕盈，和以往那些笨重的、機械的機器人有所不同。

肋骨部分的前部縮短，後部延長了。

上面的手臂舉鐮刀。

在稍下的部位安裝了另一副手臂。

手臂的安排

1 注意四支手臂的關係。只有小心處理，才能讓它們自由活動。

功能

2 這些簡單的元素是營造出奇怪結構的關鍵，不過它們作為身體的一部分，又是合理的、具有功能性。

手臂和肩膀

3 後部加長的軀幹為手臂和肩膀的旋轉提供空間。

▼ 注意陰影

添加陰影的時候不要混淆了材質（不要把刀片畫成稻草，也不要把穀物畫成木頭）。木頭上有污點，並沒有上漆，所以不要畫得太光亮了。

▼ 展現手藝的顏色

所有的顏色都是溫暖且乾燥的：帶有污點的木頭、乾燥的稻草和其他植物材料。畫面的顏色受傳統非洲藝術和工藝品的影響。

畫這個機器人的時候要放鬆，記住，它所用的材料都是生長的有機體，而不是機械工業的產物。

▲ 故意的放鬆

線條看起來很鬆散，但絕不是漫不經心。不平整的線條並不是一團亂麻，而是為了表現有機的感覺。

設計的大部分比較暗。作為對比，主要的部分，比如說臉蛋，要著白些。

使用暗色、有機的顏色，尤其是在金屬開始生 的部分。

園 丁 先 生

在 1770 年園丁先生機器人重又出現在喬治三世的王廷中。在七年的英法戰爭之後，園丁先生曾作為法國君主的禮物，贈送給喬治三世。有人認為，**它的創造者是**偉大自動機器人製造者佛康森（Jacques De Vaucanson，1709 ～ 1782 年）的學徒。不幸的是，1785 年的時候，**園丁先生被一個**有些神經錯亂的國王毀壞。因為有人告訴他，那個機器人在法國修剪樹葉的時候，曾經嘲弄過他。

參考
延伸

繪畫和研究
第 10 頁
渲染材質
第 18 頁

頭部的材料是上漆的木頭——輕巧、但是容易受天氣的影響，還容易磨損。

園丁先生能夠說話，在工作的時候還能哼唱幾首流行的小調。它由胸腔內的風箱供能，因此在唱歌的時候，仿佛能聽到呼吸的聲音。

為了保護機器人體內精細的零部件，衣服的材料是特殊處理的防水皮革。

手掌和手腕的關節分明，能夠真實地運動。手可以張開、閉攏，可以握住各種不同的工具。

手和腿　面墊了稻草，使得它們能夠隆起來。

設定程式的動作

園丁先生的前胸是一塊透明的玻璃，上面有一個秘密的鎖定裝置，可以進入內部的鬧鐘結構。鬧鐘　面是各種不同的特定任務筒。只需要經過簡單的學習，就可以手動改變任務筒　面的資訊，重新設定機器人的程式。

神秘的機械

滾筒　面隱藏著提供動力的蒸汽機。園丁先生是推不動這麼笨重的傢伙的，只是能夠操縱它而已。

足底從不完全離開地面，那裡面隱藏著金屬輪子，與地面接觸，才能夠提供電動傳導。

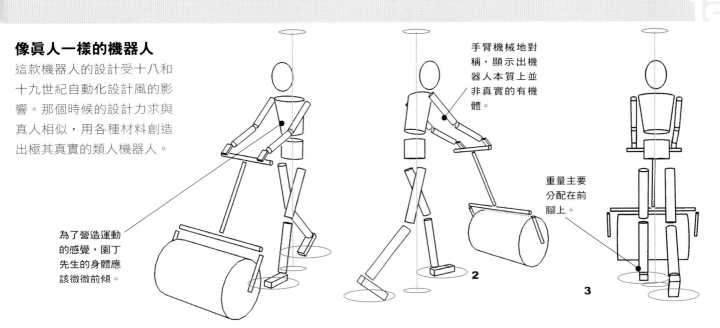

像真人一樣的機器人

這款機器人的設計受十八和
十九世紀自動化設計風的影
響。那個時候的設計力求與
真人相似,用各種材料創造
出極其真實的類人機器人。

為了營造運動
的感覺,園丁
先生的身體應
該微微前傾。

手臂機械地對
稱,顯示出機
器人本質上並
非真實的有機
體。

重量主要
分配在前
腳上。

分割的形狀

1 園丁先生是由長方體和
圓柱形組成的兩足人類
角色。

"滾動的" 模型

2 機器人向著滾筒的方向
向前微微傾斜。

中心穩定

3 因為推動著滾筒,所
以機器人站在把手的
中心。

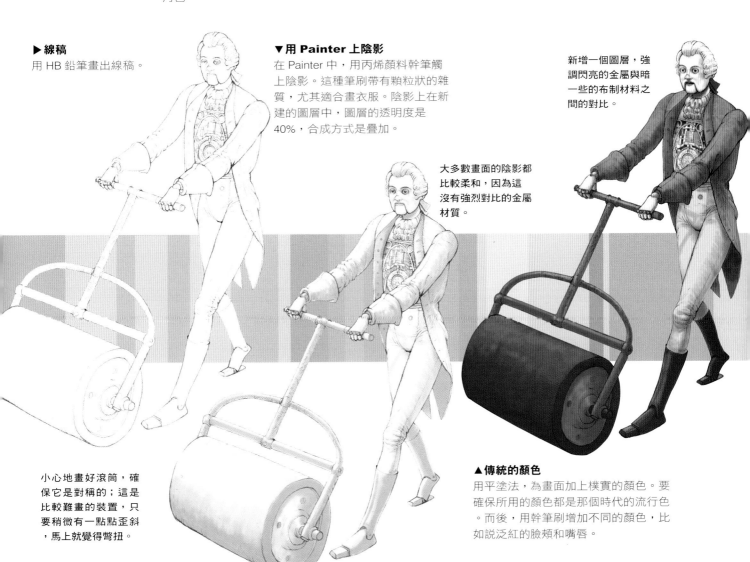

▶ 線稿
用 HB 鉛筆畫出線稿。

▼ 用 Painter 上陰影
在 Painter 中,用丙烯顏料幹筆觸
上陰影。這種筆刷帶有顆粒狀的雜
質,尤其適合畫衣服。陰影上在新
建的圖層中,圖層的透明度是
40%,合成方式是疊加。

大多數畫面的陰影都
比較柔和,因為這
沒有強烈對比的金屬
材質。

新增一個圖層,強
調閃亮的金屬與暗
一些的布制材料之
間的對比。

小心地畫好滾筒,確
保它是對稱的;這是
比較難畫的裝置,只
要稍微有一點點歪斜
,馬上就覺得彆扭。

▲ 傳統的顏色
用平塗法,為畫面加上樸實的顏色。要
確保所用的顏色都是那個時代的流行色
。而後,用幹筆刷增加不同的顏色,比
如說泛紅的臉頰和嘴唇。

家 用 天 使

1951 年的時候，**家用天使**成為印度家庭用品展上的寵兒。很少人不嚮往它呈現出的未來家居生活前景。**到了 20 世紀 50 年代末期**，這種類型的機器人在城市家庭中已經十分普遍。**設計者奧途·布朗華德**於 1960 年神秘死亡。**有些人說**，他因為不肯透露機器人的技術來源而被暗殺了。

參考延伸

數位繪畫
第 14 頁
渲染材質材質
第 18 頁
具體細節
第 32 頁

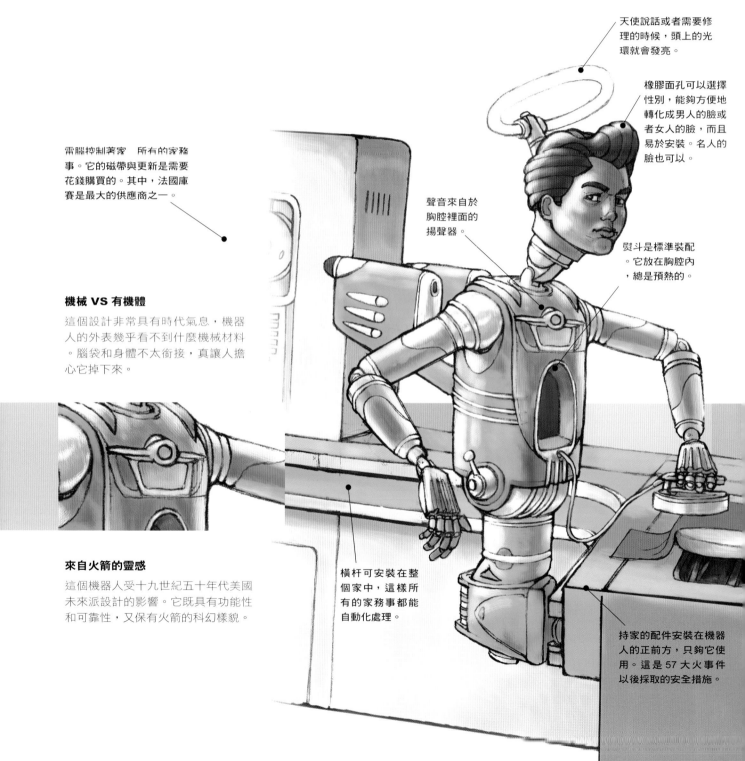

天使說話或者需要修理的時候，頭上的光環就會發亮。

橡膠面孔可以選擇性別，能夠方便地轉化成男人的臉或者女人的臉，而且易於安裝。名人的臉也可以。

電腦控制著家 所有的家務事。它的磁帶與更新是需要花錢購買的。其中，法國庫賽是最大的供應商之一。

聲音來自於胸腔裡面的揚聲器。

熨斗是標準裝配。它放在胸腔內，總是預熱的。

機械 VS 有機體

這個設計非常具有時代氣息，機器人的外表幾乎看不到什麼機械材料。腦袋和身體不太銜接，真讓人擔心它掉下來。

來自火箭的靈感

這個機器人受十九世紀五十年代美國未來派設計的影響。它既具有功能性和可靠性，又保有火箭的科幻樣貌。

橫杆可安裝在整個家中，這樣所有的家務事都能自動化處理。

持家的配件安裝在機器人的正前方，只夠它使用。這是 57 大火事件以後採取的安全措施。

訂製的機器人

儘管這個機器人長得像人，但是固定在一個地方，類似基本的廚房用具。雖然機器人的結構決定其行為受到限制，但是它的功能獨特，而且適應性很強。

背後像翅膀一樣的突起，取材自同時代摩托車的設計風格。

中間這個粗壯的圓柱體能夠轉動，方便機器人進入廚房櫃檯的任何一個部分。

脖子向前彎曲，能夠更好地看到櫃檯的每一部分。

1

2

3

基本的形狀

1 這是一個沒有腿的人形機器人，固定在一系列盒子上。

瘋狂的火車

2 因為機器人在橫杆之上，所以重量的分配沒有問題。

手肘的空間

3 保證機器人有充足的轉動空間。

▼ 速寫

在速寫階段，要保證透視的正確，機器人與四周的環境要和諧。

▼ 高度拋光的表面

在 Painter 中用噴槍工具上陰影。在線稿之上新增一個圖層，圖層的透明度是 40%，合成方式是疊加。這樣處理得到表面如同拋光的效果，就像上了漆的金屬、鉻合金和塑膠貼面。

▼ 古老的風味

為了反映時代的特色，畫家選擇了明亮的"冰淇淋店"顏色。新增一圖層，以平塗法、疊加的方式上色。再新增圖層，加上高光和顏色細節。仔細雕琢，直到達到滿意的效果為止。

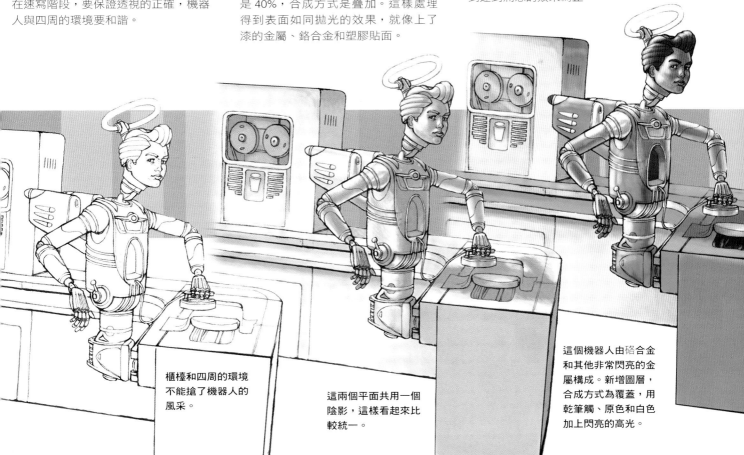

櫃檯和四周的環境不能搶了機器人的風采。

這兩個平面共用一個陰影，這樣看起來比較統一。

這個機器人由鉻合金和其他非常閃亮的金屬構成。新增圖層，合成方式為覆蓋，用乾筆觸、原色和白色加上閃亮的高光。

航 海 探 測 機 器 人

幾個世紀以來，深海世界都是讓人們心馳

神往、浮想聯翩的地方，但是因為

它的深不可測，進一步探測幾乎是

不可能的事情。深海機器人 5 號的出現，改

變了這個的局面。**和潛水艇一樣**，深海機

器人能夠抵擋深海的壓力。但是和那

種有人操縱的機器又有所不同，深海

機器人是高度智慧化的機器，它不

需要很快地浮出水面，能夠潛伏在

海中好幾個月，與周圍的環境

融為一體，收集大量的資訊。

參考延伸

數位繪畫
第 12 頁
具體細節
第 32 頁
配件和裝飾
第 34 頁

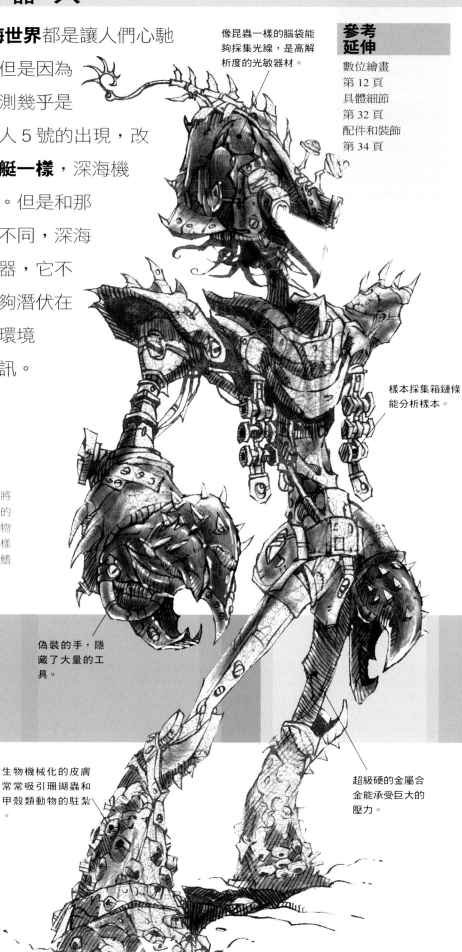

像昆蟲一樣的腦袋能夠採集光線，是高解析度的光敏器材。

樣本採集箱鏈條能分析樣本。

偽裝的手，隱藏了大量的工具。

超級硬的金屬合金能承受巨大的壓力。

生物機械化的皮膚常常吸引珊瑚蟲和甲殼類動物的駐紮。

深水動物

深海機器人能夠與周圍的環境融為一體，將自己隱藏在海床底下，躲避大型食肉動物的攻擊，吸引成群結隊的珊瑚蟲與甲殼類動物。當深海機器人潛入海底，需要像電鰻一樣自身收集能量的時候，生物機械化的機器鰭就會從螃蟹一樣的外殼中穿出來。

敏感的鉗子

深海機器人像螃蟹一樣的爪子能夠掌握大多數工具，這些工具是用來採集和分析樣本的。藉由樣本，研究如何用生物學聲音方式，維護海洋的生態平衡。

功能

最後完成的機器人外形，看起來依然像扭曲的立方體和其他簡單的形狀。身上的裝飾比如説穿刺、魚鰭和其他特徵，營造了實用的真實感。

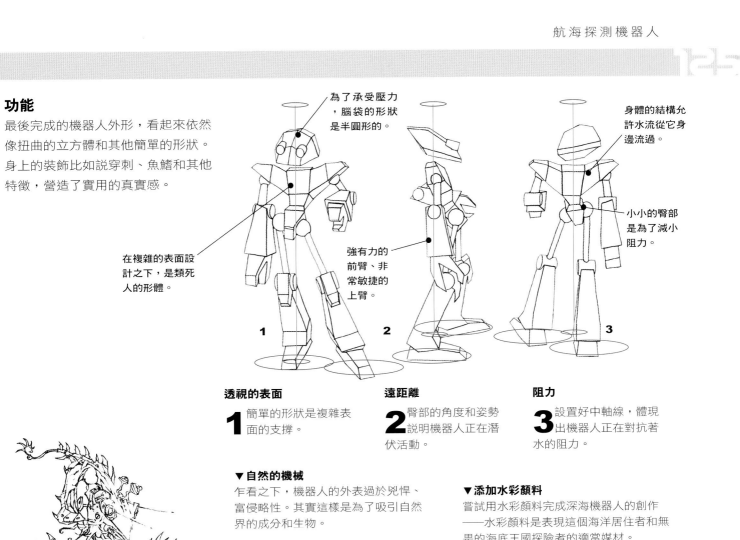

為了承受壓力，腦袋的形狀是半圓形的。

身體的結構允許水流從它身邊流過。

在複雜的表面設計之下，是類死人的形體。

強有力的前臂、非常敏捷的上臂。

小小的臀部是為了減小阻力。

透視的表面

1 簡單的形狀是複雜表面的支撐。

遠距離

2 臀部的角度和姿勢説明機器人正在潛伏活動。

阻力

3 設置好中軸線，體現出機器人正在對抗著水的阻力。

▼ 自然的機械

乍看之下，機器人的外表過於兇悍、富侵略性。其實這樣是為了吸引自然界的成分和生物。

▼ 添加水彩顏料

嘗試用水彩顏料完成深海機器人的創作——水彩顏料是表現這個海洋居住者和無畏的海底王國探險者的適當媒材。

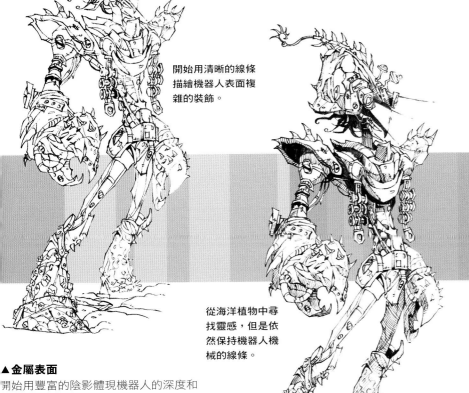

開始用清晰的線條描繪機器人表面複雜的裝飾。

從海洋植物中尋找靈感，但是依然保持機器人機械的線條。

▲ 金屬表面

開始用豐富的陰影體現機器人的深度和體積，用交叉線賦予機器人機械、金屬的質感。

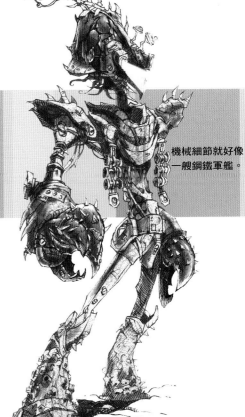

機械細節就好像一般鋼鐵軍艦。

128 謝 誌

謹在此對為本書提供作品的藝術家們致上衷心的謝意，同時感謝以下人員／機構：

縮略詞說明：t 代表頂部，b 代表底部，l 代表左邊，r 代表右邊，c 代表中間

Roland Caron http://goron3d.free.fr 127; Kevin Crossley www.kevcrossley.com 10, 11b, 40-41, 54, 56-57, 76-79, 94-99, 110-111, 124-125; Thierry Doizon www.barontieri.com 29, 52; David Grant vilidg@vilidg.force9.co.uk 42, 88-89, 120-123; Lorenz Hideyoshi Ruwwe www.hideyoshi-ruwwe.com 48, 50; Rado Javor rado@konzum.sk 53, 106-107; Corlen Kruger www.corlen.adreniware.com 1-5, 27r, 28, 30t, 31t, 32t, 36t, 37r, 44, 47, 51, 92-93; Keith Thompson www.

keiththompsonart.com 22-25, 26, 27l, 34b, 35, 55, 58-75, 80-87, 90-91, 100-105, 114-119; Francis Tsai www.teamgt.com 34t, 38-39, 43, 108-109, 112-113, 128; David White www.mechazone.com 45, 46, 49.

The publisher would also like to acknowledge the following: Paramount/The Kobal Collection 9c; Charles O'Rear/Corbis 32bl; Chris Middleton for additional text.

本書中所有畫面和圖片的版權歸 Quarto 出版公司所有。編纂過程傾注了編者的大量心血，不過因為時間和精力有限，難免存在不足之處，敬請讀者批評指正，以便以後進一步改進。

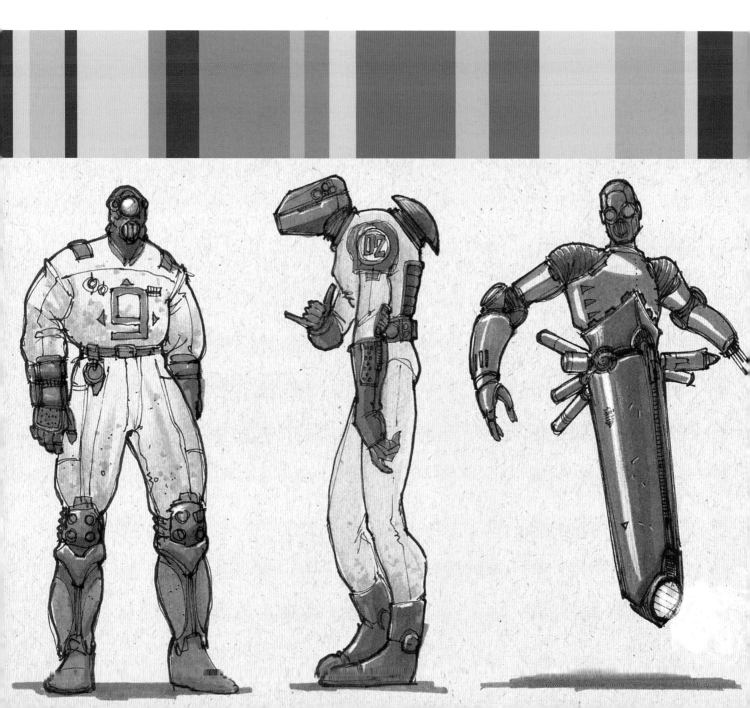